This is
Gaudí

Mirror 019

This is 高第 This is Gaudí

國家圖書館出版品預行編目 (CIP) 資料

This is 高第 / 莫莉·克萊普爾 (Mollie Claypool) 作；克莉絲汀娜·克里斯托弗洛
(Christina Christoforou) 繪；李之年譯. -- 初版二刷. -- 臺北市：天培文化有限公
司出版：九歌出版社有限公司發行，2021.04
面；　公分. -- (Mirror；19)
譯自：This is Gaudi
ISBN 978-986-99305-8-1(平裝)

1. 高第 (Gaudi, Antoni, 1852-1926) 2. 建築師 3. 傳記

920.99461　110003153

作　　者 —— 莫莉·克萊普爾（Mollie Claypool）
繪　　者 —— 克莉絲汀娜·克里斯托弗洛（Christina Christoforou）
譯　　者 —— 李之年
責任編輯 —— 莊琬華
發 行 人 —— 蔡澤松
出　　版 —— 天培文化有限公司
　　　　　　台北市 105 八德路 3 段 12 巷 57 弄 40 號
　　　　　　電話／ 02-25776564・傳真／ 02-25789205
　　　　　　郵政劃撥／ 19382439
九歌文學網　www.chiuko.com.tw
印　　刷 —— 前進彩藝股份有限公司
法律顧問 —— 龍躍天律師・蕭雄淋律師・董安丹律師
發　　行 —— 九歌出版社有限公司
　　　　　　台北市 105 八德路 3 段 12 巷 57 弄 40 號
　　　　　　電話／ 02-25776564・傳真／ 02-25789205
初版二刷 —— 2021 年 4 月
定　　價 —— 280 元
書　　號 —— 0305019
Ｉ Ｓ Ｂ Ｎ —— 978-986-99305-8-1

This is Gaudí

莫莉·克萊普爾 (Mollie Claypool) 著／克莉絲汀娜·克里斯托弗洛 (Christina Christoforou) 繪

李之年　譯

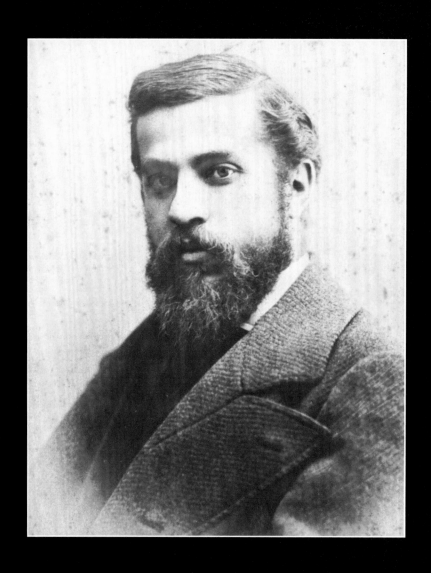

《安東尼‧高第的肖像照》
帕布羅‧奧都爾‧格雷（Pablo Audouard Deglaire），
約一八八二年

私人收藏

安東尼‧高第創造了現代最奇特、最離經叛道的建築遺產。在一八七八年他的畢業典禮上，巴塞隆納大學建築學院院長大喊：「各位，今天在我們眼前的不是個天才，就是個瘋子！」

他這一生，確實以「清心寡慾的瘋狂建築師」聞名──而高第的作品，總令人非愛即恨，鮮少有折衷派。包浩斯建築藝術學院（Bauhaus）的激進分子華特‧葛羅培斯（Walter Gropius）認為高第是個建築鬼才，畢卡索卻覺得他是個道貌岸然的守舊派。

高第過世後，有陣子世人將他歸類為伊比利新藝術的演繹者，但他設計建築的技巧及手法啟發了一代又一代的建築師。他的作品持續虜獲大眾的想像力，遠勝任何一名同輩建築師。

他在家鄉加泰隆尼亞是個大英雄──捍衛、推廣、拯救當地獨特的文化。在天主教信徒眼中，他是「上帝的建築師」，他信仰虔誠，足以為人楷模，後來也因此被奉為聖徒。

但高第骨子裡深愛自然世界，亟欲將大自然的基本法則轉譯成無與倫比的人文建築。

銅匠之子

　　高第雖大半輩子都待在巴塞隆納，但他其實是在一八五二年六月二十五日出生於南方一百公里外的雷烏斯（Reus）。他父親法蘭契斯科・高第・伯川（Francesc Gaudí Bertran）是個銅匠，母親安東妮亞・柯爾奈・伯川（Antonia Cornet i Bertran）則是銅匠的女兒。雙親都來自工匠之家，家境拮据但還算過得去，兩人奉父母之命成婚。

　　高第是難產兒，家人怕孱弱的新生嬰兒撐不久，便趕緊抱他到附近的教堂受洗。跟以父親之名法蘭契斯科命名的哥哥一樣，他的名字安東尼也是取自母名。

　　小高第體弱多病，肺部遭感染，並長年飽受類風濕性關節炎之苦。成年後，高第稱自己最早的記憶，是父母在他房間外頭和醫生討論他遲早會早逝。但法蘭契斯科與安東妮亞的孩子中最虛弱的老么，卻活得比全家人都久。後來他明白，自己是受上帝欽點要追求更崇高的目標，才會在童年吃盡苦頭，死裡逃生。

　　小時候體弱多病的他，長時間久臥病榻，只有腦海裡的想像和房間窗外的景觀與他作伴——雷烏斯鄉間特有的淺灰紅土、長青樹、榛果樹、橄欖樹、葡萄園。即使成年了，他還是對這些色彩和附近地中海的豔藍念念不忘，時常運用這些顏色來妝點他的建築。

永遠的好朋友

　　未纏綿病榻的時候，高第會去上當地的學校。但他不習慣
學校生活。在病床上磨練出的觀察力在學校似乎派不上什麼用
場。課堂教學著重反覆練習，讓他恨之入骨，長大後還批評這
種教學方式只會教學生模仿，而非創作。

　　他的兒時好友還記得，有位老師說「鳥長翅膀是為了飛」，
高第回答：「我們家養的母雞長了一對大翅膀，卻完全飛不起
來。牠們用翅膀來跑得更快。」

　　他在學校交到的朋友就如同雷烏斯的景致，將一輩子常伴
他左右。尤其是愛德多・托達（Eduardo Toda）和荷西・里博拉
（José Ribera）這兩個朋友，他們跟他相反，都是成績優秀的學
生。三人一起搞了不少名堂，包括辦校刊《哈爾立奎報》（*El
Arlequín*）、作詩，還有在鄉間溜達——男生都是這個樣。

男孩子的冒險

雷烏斯位處西班牙東北部的加泰隆尼亞區中央。中世紀時，加泰隆尼亞大都為主權公國，或是亞拉岡（Aragon）王國統治者的所在地。即使在十五世紀末葉，亞拉岡王國與卡斯提爾（Castile）王國合併，西班牙誕生後，加泰隆尼亞仍大都保有政治自主性，直到十八世紀。然而，就算西班牙政府集權統治，使加泰隆尼亞喪失自治權，它仍自豪地保有自己的語言及獨特的文化傳統。到了一八五○年，它成了西班牙最繁榮、工業化程度最高的地區，由於西國政府動盪不安，加泰隆尼亞也開始希冀再度宣示文化自主及政治自主。

雷烏斯及其近郊四處可見史前時代到中世紀的建築物。高第一行人探索這些文化遺產，成了愛國分子，熱中保存、推廣這類建築。

波布雷特聖母修道院（Santa Maria de Poblet）尤令他們著迷，自十二世紀以來，此地一直是西篤會（Cistercian）修道重鎮之一。但一八三○年代晚期，門迪薩瓦（Mendizabal）將基督教會地產佔為己有，波布雷特修道院亦不免於難。院內修士遭驅散，放火燒毀許多建築物的暴徒沒掠奪走的院內財物，則遭西班牙政府充公。高第一夥人在一八六七年發現此處的時候，殘存的屋頂多已坍塌。這三個小毛頭想出了野心勃勃的萬全計劃，打算重建修道院。

三人決定由高第負責修復院牆，以防未來宵小入侵，里博拉負責調查其歷史，托達則負責蓋圖書館和波布雷特檔案室，並為此地撰寫專著──《波布雷特手稿》。三人想像重建好的波布雷特修道院，將成為理想中的社會主義社區──高第始終未忘初衷，將此夢想注入他許多偉大的建築工程。波布雷特修道院讓三人培養出一輩子的興趣，形塑了他們的未來；他們畢生都把重建的承諾銘記於心。托達長大成了知名考古學家，身兼語言學家及外交官，過了三十年，波布雷特修道院真要重建時，也是由他一手操辦（日後他也葬於此地）。里博拉成了德高望重的醫師，還是小兒科外科醫師。而保牆者高第，則成了建築師。

不設防的城市巴塞隆納

一八六七年秋，托達與里博拉離開了雷烏斯，赴遠地求學。高第前程未定，那年秋天便先在父親的銅作工坊幫忙。一八六八年初，家人總算決定讓他到巴塞隆納和在當地學醫的哥哥法蘭契斯科同住。高第先完成了大學預科學業，然後進入大學科學學院；但這只不過是過渡期，後來他即申請就讀新落成的建築學院。

大學預科學業並未讓高第忙得無暇他顧，在巴塞隆納的第一年，他大都在港口邊的中世紀街區遊蕩（里博拉區、波恩區、哥德區），吸收幾世紀以來豐富的建築層次感。這座城市就像一本立體書，毫無保留地向他大敞古老的輝煌榮景，只是好景不常，榮景到了十九世紀末葉便沒落。他尤其對海上聖母教堂（Santa Maria del Mar）難以忘懷。教堂建於十四世紀，是當地居民集資合力建成。對高第來說，它象徵了公共建築與民眾之間理想的夥伴關係。

從外觀來看，海上聖母教堂猶如沉重密實的石塊，座落窄巷間，但內部開闊，頗有彈性，也有哥德式高大建築慣有的宏偉肋狀拱頂。它的設計極具一體性，在哥德式教堂中相當罕見。哥德式教堂多由眾貴族或教會贊助人接連建造，工期常橫跨數百年，當地居民卻單憑己力，僅花了五十年就蓋好海上聖母教堂。高第夢想著把波布雷特打造成社會主義社區，對他來說，這座教堂正是歷史先例。雖然當時他自己不知道，但他看到的是自身作品聖家堂（Sagrada Família）的建築範本——光與暗的對比，石頭與空氣的對比，伸與縮的對比——以及民眾捐款集資建蓋。

後來，高第進大學的科學學院就讀，接下來五年間，都在鑽研更高深的數學，如微積分、三角學、幾何學、力學、化學。他還得通過寫生、法文、德文考試──建築學院即將開跑，有望入學的考生都必須修過這些科目。高第在一八七四年正式獲錄取。

這段期間，他都和哥哥住在一塊，身為學生他們也免不了常東徙西遷，放假時會回雷烏斯老家。但他們總是沒離開過巴塞隆納中世紀中心地區──因為房租便宜。高第和哥哥跟許多學生一樣，手頭不寬。兩兄弟的學業由父母資助，聽說衣服還會共穿。話雖如此，高第卻在此時始獲公子哥盛名──手套非某店貨不買，帽子只買某家的。想必他天賦異稟，理財有方，才能在拮据中如此揮霍。

高第跟其他年輕人一樣，似乎也愛泡城裡的咖啡館交際。他尤其常光顧佩拉由咖啡館（Café Pelayo），這間咖啡館在此城知名的蘭布拉大道（Ramblas）上，位處十九世紀巴塞隆納文化圈正中心。據說他還和一群反教權的年輕男子來往──而步入三十後，他變得篤信宗教，與昔日相比簡直判若兩人。

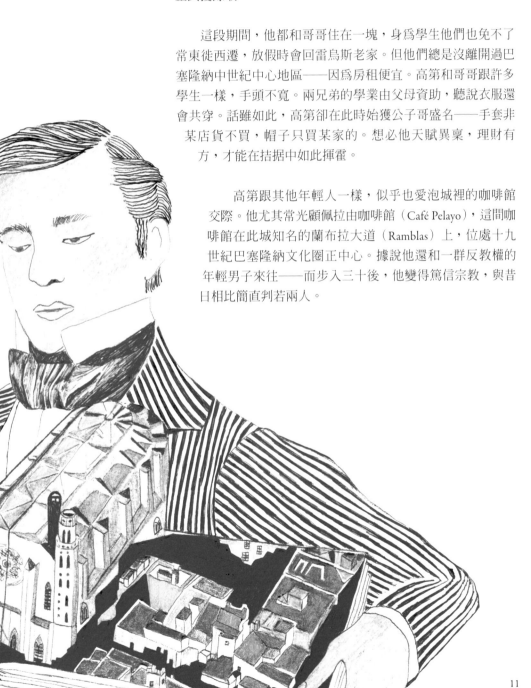

有樂也有苦

身爲學生的高第，在一八七〇年代這十年間，不只光顧著探索、進修。逍遙生活遭遇了現實。前幾年，先是西班牙國王下台，王位易主，內戰爆發，西班牙第一個共和國應運而生。一年後，共和國在一八七四年垮台，恢復君主政權——只不過這次是君主立憲制。巴塞隆納雖躲過戰火摧殘，卻成了政治鬥爭的溫床。王政復辟使西班牙和加泰隆尼亞的政局較爲安穩了一陣子，也帶來了一段繁榮時期。高第也終於不得不入伍服義務兵役。自一八七五年二月到一八七六年七月，他暫時擱下學業，加入步兵團，服役時甚至還榮獲表彰。

高第返家後，正打算重拾學業時，他在巴塞隆納的室友、唯一僅存的哥哥法蘭契斯科卻驟逝，年僅二十五。哥哥過世兩個月後，母親安東妮亞也撒手人寰。過不到三年，姊姊羅莎（Rosa）相繼離世。十年過去，高第一家只剩他年邁的父親，還有姊姊羅莎留下的女嬰，羅莎・艾吉亞・高第（Rosa Egea i Gaudí）。這個學生建築師成了家中唯一的經濟支柱。於是高第開始到帕德羅・巴羅斯（Padros i Barros）公司任職，當機械製圖員來養家糊口。一進建築學院，他也開始幫教授法蘭西斯柯・保拉・維拉（Francisco de Paula del Villar）打工。

高第的學業並非一帆風順。在學時，高第以喜怒無常聞名，歷練不多卻自信滿滿。他常與教授起衝突，不接受他們批評他的作品。他甚至還要求老師重新評量他的設計，打更高分。不過，他的設計品質高又精準，也令教授們刮目相看。從他設計大學新禮堂的期末專題便可見一斑。他把專題帶回家做，爲此別人說他作弊。然而，儘管爭議重重，學校還是讓他過了（儘管有一位教授不同意）。

此時，高第在日記中寫到自己正「被憂鬱症籠罩著」。如他所寫，他顯然是藉學業和工作來「脫身」。他不只替維拉工作，也幫其他教授打工，包括裘安・馬托瑞爾（Joan Martorell），日後高第剛出道時，他將雇用他、培養他，成爲他一輩子的朋友。

《期末專題學校禮堂設計》
安東尼・高第，一八七七年

私人收藏

朝加泰隆尼亞式建築邁進

在大學圖書館和巴塞隆納的書店，高第初遇了以照片作插圖的建築和設計書籍，從此踏入了嶄新的世界。他如飢似渴地讀了如歐仁‧維奧萊－勒－杜克（Eugène Viollet-le-Duc）、約翰‧羅斯金（John Ruskin）、威廉‧莫里斯（William Morris）等中世紀巨擘的當代著作（後兩者他讀的是譯本，因為他從未學過英文）。維奧萊‧勒‧杜克的《建築論述》（*Discourses on Architecture*）（一八五八年至一八七二年）中的新哥德主義，以及如羅馬萬神殿的古典建築的照片，格外觸動他心弦。高第開始對具摩爾式西班牙風情的穆德哈爾風格感興趣，尤其深受收錄東方設計的書籍影響，像是歐文‧瓊斯（Owen Jones）的《裝飾語法》（*The Grammar of Ornament*，一八五六年）。中世紀西班牙的圖樣和富裝飾性的設計，尤其是加泰隆尼亞風，日後將長存於高第的作品，在他建築生涯前二十年間更是如此。

高第在巴塞隆納求學及早年執業時，剛好也爆發了復興加泰（Renaixença）運動（復興加泰隆尼亞）。西國幾百年來都以較為普及的西班牙（或卡斯提爾）傳統為重，復興加泰運動的目的，是為了復興長年遭打壓的加泰隆尼亞文化、遺產、語言，並加以修復。復興加泰運動是由詩人、劇作家、小說家、語言學家、哲學家、建築師及藝術家發起的。但這並不單純是文化現象；還相當具政治性，對年輕的高第影響深遠。

路易斯‧多明尼克‧蒙坦納（Lluís Domènech i Montaner）是任教於建築學院的年輕教授（只比高第大兩歲），也是復興加泰運動的領袖。高第和許多同學紛紛投身其中。復興運動相當關注加泰隆尼亞的中世紀遺產，高第也熱中於此，自然有所共鳴。一八七八年，多明尼克寫了一篇極具影響力的文章〈摸索國族建築〉，文中力挺連結過去和現今的加泰隆尼亞建築的折衷主義（亦即融入昔日的建築風格）。他也要大家展現加泰隆尼亞特色的建築裝飾，提倡結構乃建築「首要法則」的精髓。這篇文章成了加泰隆尼亞現代主義的聖經。

歐文‧瓊斯《裝飾語法》的內頁摘錄，此書專收錄中世紀和穆德哈爾式裝飾及設計。

　　高第總是說他只會動手做，不會舞文弄墨，所以能讓人一窺他作品背後的構思的手稿很稀少。不過，倒是有一篇寫於一八七八年，題為〈裝飾〉的手稿流傳後世，從文中可見二十五歲的高第對多明尼克文章的感想。文中，他同意「物體的特色」取決於國族及習俗，國族特色應作為「裝飾的準則」。但高第將裝飾及美定義為純粹的幾何。他也相信顏色是不可或缺的：「（裝飾應）是五顏六色；因為在大自然中，沒有任何東西只有同一色調。」因此，他的觀點比多明尼克更極端，堅持幾何與自然定義了裝飾的準則，因而定義了國族特色。

　　多明尼克和高第意見一直不太合。事實上，據說一八七八年三月不同意高第取得建築師資格的教授，就是多明尼克。

哪個風格？

　　當時建築圈對文藝復興及哥德式建築議論紛紛，約翰・羅斯金和歐仁・維奧萊・勒・杜克是關鍵人物，兩人使建築與自然的關係死灰復燃，並加以浪漫化。他們主張「誠實」的建築應取經大自然，而建材自會表情達意。

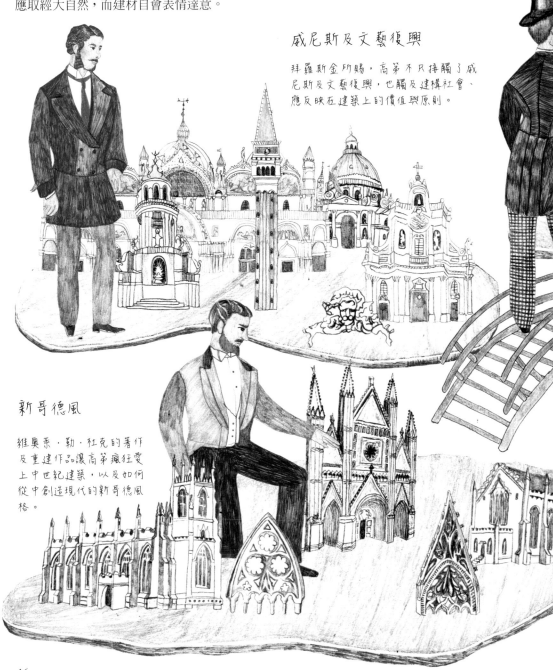

威尼斯及文藝復興

拜羅斯金所賜，高第不只接觸了威尼斯及文藝復興，也觸及建構社會、應反映在建築上的價值與原則。

新哥德風

維奧萊・勒・杜克的著作及重建作品讓高第瘋狂愛上中世紀建築，以及如何從中創造現代的新哥德風格。

現代主義運動是由復興加泰衍生出來的，旨在創立可展現加泰隆尼亞民族性的嶄新藝術及建築形式。

現代主義這類的社會潮流催生了加泰隆尼亞獨立運動，自一九一八年起，星旗成了獨立運動高舉的旗幟。

東方主義

瓊斯的《裝飾語法》讓高第認識了絕倫的中東之美，重要的是，也讓他認識到西班牙本身既有的伊斯蘭文化遺產。西班牙摩爾式建築顯見於高第的作品中。

踏查與啓程

　　踏查（Excursionista）社團是復興加泰運動的一部分，社團成員會到加泰隆尼亞各地踏查，探索當地的建築遺產。一八七九年，高第加入巴塞隆納社團，跟他的老友愛德多・托達及幾位建築學院的師生一樣，相當活躍（包括多明尼克）。社團走訪波布雷特修道院時，高第還特地打燈照亮遺址，向眾人展示他重建院樓的遠景。

　　他們一行人還遠赴海外到法國，高第才可趁機一睹土魯斯（Toulouse）大教堂和卡卡頌（Carcassonne）城寨的風采，親眼端詳他心目中的英雄維奧萊・勒・杜克的大作。他也因此開始構思要怎麼修復、維護如此古老的結構。這名年輕建築師免不了後浪推前浪。高第一見到維奧萊・勒・杜克重建的土魯斯大教堂，便酸溜溜地開玩笑說，踏查可就此告一段落了，還批評他修復的卡卡頌城寨「太像舞台布景」。維奧萊・勒・杜克做得太過火，為了營造戲劇效果，犧牲了中世紀建築的簡單統一性。

雖然維奧萊‧勒‧杜克下手偏了，高第仍對他提出的理論堅信不疑：

　　當你發現最高度、最美麗的文明孕育出的傑作背後的祕密時，你很快領悟到這些祕密都能還原成幾條法則，這些法則一旦結合後，就會發酵，然後一定會有「新玩意」無縫接軌浮現。

　　對高第來說，這還原及重組正是他所有作品的精魂。從建築學院畢業後，他的第一件工程就是替自己做張桌子。他採用了維奧萊‧勒‧杜克的法則，只是加以重組。桌子以木頭製成，以鍛鐵裝飾，發想很簡單：結構與裝飾必須融合這片土地，與之相連。水平線條象徵水，用來書寫的大圓桌面設計成漂浮的樹葉。鍛鐵裝飾象徵所有居住水上或水岸的動物：蜻蜓、蝴蝶、蜜蜂、昆蟲、蜥蜴及蛇。逐漸變窄的桌腳整齊地貼合地面。從遠處看，這張桌子的形狀有如一艘船，漂浮在高第隱喻的水中，簡直違抗重力及物理法則。高第搬到哪工作，這張桌子都將跟著他——最後一路跟著他到聖家堂的工作室。一九三六年，它遭內戰的戰火吞噬，永遠消失，回歸塵土。

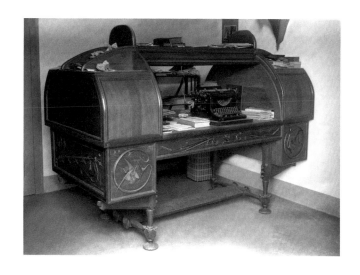

《辦公桌》
安東尼‧高第，一八七八年

（毀於一九三六年）

理想的家園

　　取得建築師資格後，接下來三年間，這名建築新秀陸續接到設計委託，成品毀譽參半，不是贏得「天才」美名，就是遭罵「瘋子」——端看你問的是誰。

　　初出茅廬的高第接的案子中，有次是一八七八年巴塞隆納市委託他設計街燈。這件案子預算很少，但高第設計了兩種原型，材質為石頭與鍛鐵，以玻璃細綴。其中一個版本只有三顆燈，另一個版本則有六顆高低不一的燈。兩種原型都以黑色襯托這座城市的代表色紅、金、藍。街燈是和工匠歐達・龐蒂（Eudald Puntí）一起設計、製造的。龐蒂在巴塞隆納山德拉街上開了間生意興隆的大型工坊，也經手石材和金屬。街燈實際上就是在這裡組裝。龐蒂的工坊是高第製作辦公桌的地方，也在他大半建築生涯中，供他許多金屬工、石工、鍛造工、玻璃工、油漆工和錫匠差遣。他設計的家具大多在此製造，即使龐蒂一八八九年過世後也一樣。在龐蒂的工坊做事的工匠中，有一位名叫羅倫齊・馬塔馬拉・皮諾爾（Llorenç Matamala i Piñol）的年輕雕塑家，街燈原型就是他雕的。這次機緣，替兩人持續下半輩子的分工合作及友誼揭開了序幕。

　　那年，其他案子亦接踵而來。他先是替一八七八年科梅拉（Comella）手套公司在巴黎博覽會的攤位設計展示玻璃櫃；成品榮獲博覽會展示櫃銀牌獎。另外，高第以前的教授及雇主裘安・馬托瑞爾，也委託他設計幾件家具：一張長椅及柯米拉斯侯爵（Marquis of Comillas）私人教堂用的祈禱凳。他年輕的外甥女羅莎上寄宿學校時待的修女院，甚至還請他設計一幅祭壇畫的畫框。

　　高第也寫下了心目中的理想家園的構思。身為忠誠的加泰隆尼亞現代主義者，他果然將家宅比擬作國族，稱之為「祖厝」（casa pairal），強調家宅應該要「對住戶產生道德影響」。符合這個道德教誨的建築模型，當然就是出自上帝之手的自然本身。

勞工的權利

　　一八七八年左右，高第也著手打造起他第一個模範社區。馬塔羅勞工合作社（The Sociedad Cooperativa La Obrera Mataronense）建立於一八六四年，這個社會主義合作社旨在保衛勞工的權利。合作社熱中打造平等社會，想替位於馬塔羅的設施蓋一整座公社，於是便跟有志一同的高第接洽。高第一手包辦從文具、公司旗幟到大樓的所有設計。公社對稱的設計圖包括勞工宿舍、機械工廠、俱樂部會所，不過只蓋好了兩間勞工宿舍、一間廁所及機械工廠，迄今僅剩機械工廠仍屹立不搖。這是高第首度嘗試設計拋物拱門——雖然算不上是真的拱門，因為它並未一直延伸至地面。他還想出了諸如「同志，識相點，待人和善！」、「想當個聰明人嗎？那就待人和善」、「禮貌過了頭代表教育失敗」、「沒什麼比友誼更重要」等標語，印在旗幟上，掛在勞工頭上的拱頂。高第和合作社共事了五年，合作社對勞工社會的遠景，也將精進他的建築、實作方法。

柏拉圖之戀

　　高第終生未婚，而且由於他虔誠信奉天主教，常以獨身形象見於世，不過年少時，他倒曾墜入情網。喬瑟法·「佩佩塔」·莫里亞（Josefa 'Pepeta' Morea）和她姊姊當時在合作社的學校任教，也負責替高第設計的旗幟刺繡。不過，他的設計實在太繁複，以致姊妹倆要求他簡化。佩佩塔是個共和主義者，學歷高，擅游泳（以當時女性而言相當罕見），容貌十分姣好。這個年輕的建築師一下子就對佳人心生好感。

　　高第成了莫里亞家週日聚會及聚餐的常客，經常與佩佩塔交談，但從未告白。後來他不再到莫里亞家共用晚餐，關於事發原委，他的親朋好友說法不一。有些人說他的確曾向她求婚，當下才知道她已和富商訂婚。也有人說她先發制人，戴著婚戒赴晚宴。高第本人後來稱自己是主動不再見她的。當上聖家堂的建築師後，他便不再到馬塔羅。

高第替馬塔羅勞工合作社設計的旗幟，佩佩塔·莫里亞繡。

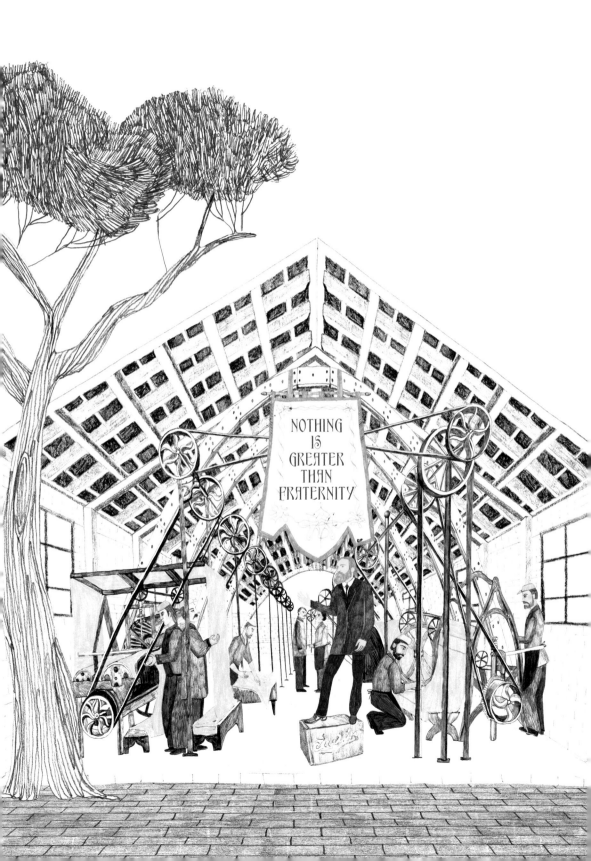

命中注定天降大任

　　這名年輕的建築師不久就迷上另一個理想的社會，這次是個以基督教精神爲本的社會。一八六〇年代初，書商荷瑟普・馬利亞・波卡貝拉・維達格爾（Josep Maria Bocabella Verdaguer）建立了聖若瑟性靈協會。富有的波卡貝拉是個虔誠的信徒，一八八一年在當時的巴塞隆納近郊買下了一塊地，不到幾年，他便開始向民眾集資興建一座主要的新教堂——名爲聖家宗座聖殿暨贖罪堂（Basílica i Temple Expiatori de la Sagrada Família）。這座教堂和海上聖母教堂一樣，都是由當地居民集資建蓋，以紀念守護巴塞隆納的聖徒聖若瑟（St Joseph），目的是爲了向工業化和加泰隆尼亞文化遭排擠表示抗議。它不僅是座教堂，還是個社區——因虔誠信奉天主教而團結一心的社區。

　　高第在學生時代曾替許多教授打工，他第一個老闆法蘭西斯柯・保拉・維拉，一開始被任命爲教堂建築師。但在一八八二年，第一塊基石甫鋪下沒多久後，維拉就因教堂地下室的石柱（教堂最先建蓋的部分）該選何種材質和聖家堂協會撕破臉。維拉辭職後，協會考慮由另一名高第昔日的教授，也是他的好友兼雇主裘安・馬托瑞爾接任，但因爲他已替協會擔任教堂設計圖的審核員，最終還是作罷——再身兼建築師會有利益衝突。

　　波卡貝拉虔誠的信仰領他找到解決之道。他夢到一名有雙銳利藍眼的年輕建築師。過沒多久，他竟然在馬托瑞爾的辦公室遇見擔任助理建築師的高第。波卡貝拉刻就知道自己找到了聖家堂的接任建築師。高第在一八八三年十一月正式成爲聖家堂的建築師時，只蓋了馬塔羅勞工合作社。曾聘用他的人，如馬托瑞爾，都知道他是個技術精湛、才華洋溢的年輕建築師，但在巴塞隆納和加泰隆尼亞，他幾乎籍籍無名。擔下重任後，他沒多久就一夕成名，備受敬重，只有巴塞隆納建築界最頂級的菁英才能享有這等名氣與尊崇。

高第的責任急遽加重（最後成了義務），同時他的信仰更虔誠，和波卡貝拉也越走越近，並對這名長者對聖家堂的遠景深信無疑，因此也變得義無反顧。他開始展現堅定的建築信念，更要求自由修改教堂的設計，好不再被維拉的設計綁手綁腳。他的要求也獲允。

　　後來高第相信，他之所以被選為聖家堂的建築師，都是上帝的作為。對他而言，這項工程的最重要任務，就刻在一八八二年打下的基石上：聖殿將為「帶給聖家更大的榮耀而建，所有沉睡的心靈都將甦醒，不再漠不關心；信仰將為人頌揚，人人熱心行善……」

　　打從這時候起，高第在大眾心目中便成了獨守其身的狂熱信徒。不過，據說他在一八八四年又兩度墜入愛河。淒涼的是，兩次都是單相思。第一則情事到很後來才為人所知。他的詩人朋友裘安・馬拉格爾（Joan Maragall）在一九一二年寫下一篇故事，內容是關於一位「隱士」建築師愛上一名異邦女子（後來另一位友人稱說是法國人），他「臉色蒼白，有著藍紫色的雙眸」（這人正是高第）。但她已有婚約在先，後來還搬到美國訂終身。接著，高第又愛上一名極度虔誠的女性，只是不知道究竟對方有意無意。當她成了修女時，高第便一股腦投身修行，越陷越深。晚年時，高第嘴硬，堅稱他不是結婚的料，也從不打算跟誰結為連理。

文森之家

　　正式接任聖家堂建築師的高第雖獲盛名，但學生時代瘋子／天才的兩極評價，至今仍言猶在耳。他認爲自己得多接一些更有把握的建築工程，不能只顧天馬行空計畫遠大，即使那會帶給他更大的名聲。

　　一八八三年，文森之家動土，將成爲高第頭一個「有把握」的工程。委託人是磚瓦製造商馬紐爾・文森・蒙塔納（Manuel Vicens i Montaner），他想在當時是巴塞隆納近郊小鎮的賈西亞（Garcia）蓋幢別墅。文森之家的結構極度條理分明。高第用 15 x 15 的磁磚（客戶出品）作爲量定整棟建築的單位。或許磁磚也讓高第靈機一動，參考以磁磚爲重的摩爾式建築。以基本磁磚單位爲基礎，在房屋結構上，高第便能更自由地發揮，採不對稱的設計，規模大小不一，小塔樓、扶壁、露台、山牆從鋪滿磁磚的外牆探出。別墅外觀顯然參考了摩爾式建築，而裝飾十分繁複華麗的內部，更是彰顯了這點。

　　從結構到家具配置的整體設計，可見高第並非單打獨鬥的建築師。麗蒂的工坊製作家具，馬塔馬拉設計棕櫚狀的鍛鐵圍欄、大門、窗格，然後交由鐵匠裘安・歐諾斯（Joan Onos）打造，日後歐諾斯也成了高第長年合作的夥伴。新加入的團隊成員還有助理建築師法蘭契斯科・貝倫古爾・梅斯特斯（Francesc Berenguer i Mestres），在別墅整體設計上也功不可沒。他在職業生涯中，將一直與高第合作。

　　工程期間，大家頭一次得以細窺高第的工作習慣——而相關傳言（通常是眞的！）下半輩子也將一直纏著他。蓋文森之家時，他會在一天內拆牆，在別處重建，一般的做法是按仔細繪成的設計圖施工，高第完全反其道而行。興建文森之家較像是有機體分化的過程。據說這種蓋法幾乎讓他的客戶破產，但兩人友好如初，並未因此撕破臉。

文森之家外觀
安東尼・高第，一八八三年至
一八八八年

巴塞隆納

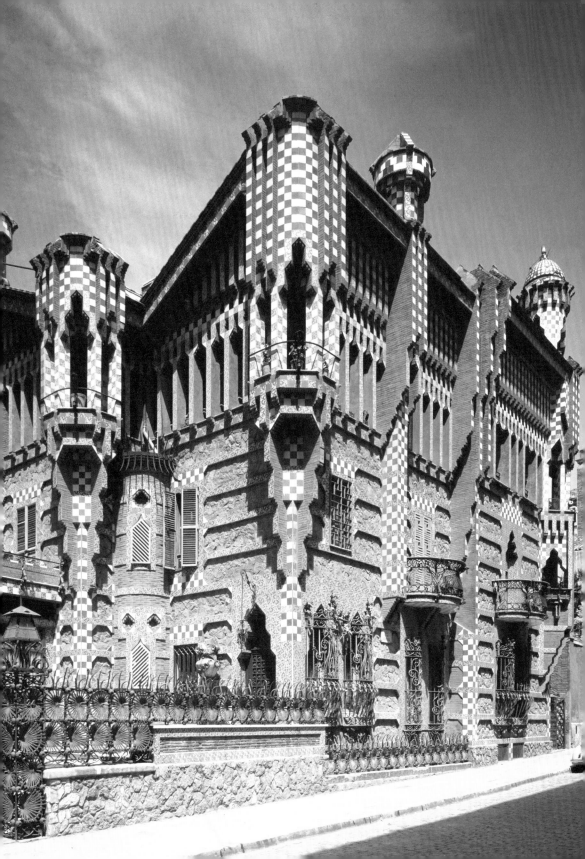

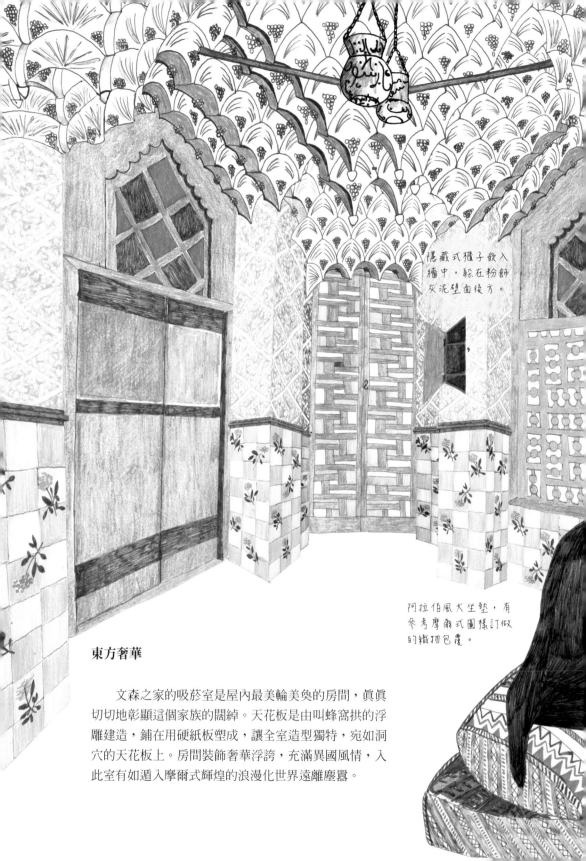

隱藏式櫃子嵌入牆中，躲在粉飾灰泥壁面後方。

阿拉伯風大坐墊，有參考摩爾式圖樣訂做的織物包覆。

東方奢華

　　文森之家的吸菸室是屋內最美輪美奐的房間，真真切切地彰顯這個家族的闊綽。天花板是由叫蜂窩拱的浮雕建造，鋪在用硬紙板塑成，讓全室造型獨特，宛如洞穴的天花板上。房間裝飾奢華浮誇，充滿異國風情，入此室有如遁入摩爾式輝煌的浪漫化世界遠離塵囂。

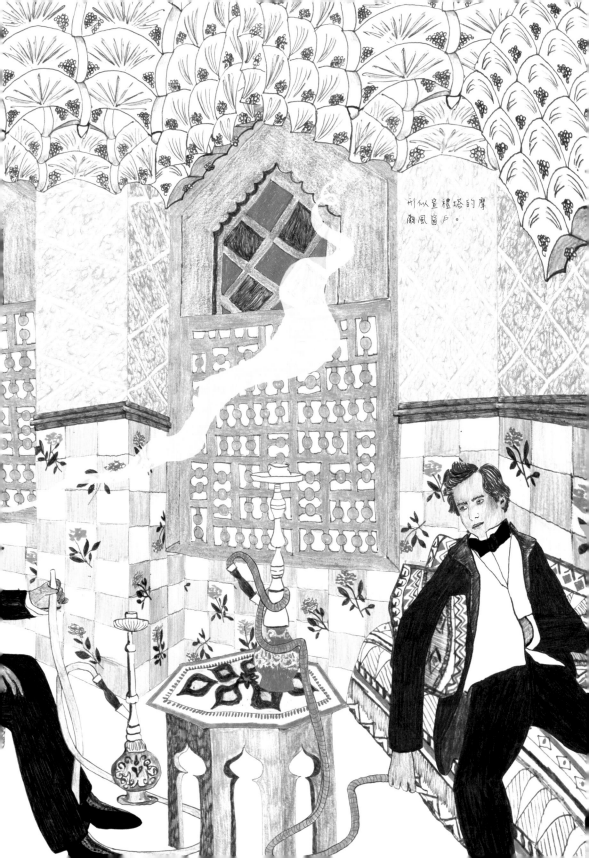

形似宣禮塔的摩
爾風窗戶。

歐西比・奎爾・巴奇加魯皮
奎爾伯爵，約一九○○年

珍貴兄弟情

興建文森之家時，高第還受位高權重的富豪馬西諾・迪亞茲・奎亞諾（Máximo Díaz de Quijano）委託，要在柯米拉斯的濱海小鎮蓋度暑別墅。這回他也是以磁磚單位為本來設計，完工後的成品也不負其名「奇想屋」（El Capricho），充滿趣味橫生的摩爾式／中世紀綺想。高第本身只畫了房子的設計圖，營造工程發包給他的夥伴克里斯托博・卡斯坎特・柯羅姆（Cristobal Cascante Colom）。迪亞茲在有生之年未能親眼見到別墅完工（他死於一八八五年），但後來房子卻輾轉落入高第最大的金主兼友人之一的兒子手裡。

歐西比・奎爾・巴奇加魯皮（Eusebi Güell i Bacigalupi）是富有的企業家、實業家、政治家。他在一八七八年的巴黎博覽會上首次邂逅高第的作品，萌生興趣（手套展示櫃），但直到一八八三年才在歐達・龐蒂的工坊見到高第本人。兩人一見如故，奎爾二話不說便出資贊助，聘請高第替自家教堂設計幾件家具。接下來的三十五年間，高第將一直擔任奎爾家族的建築師。

對高第來說，奎爾將成為他畢生最重要的朋友，兩人的友誼在巴塞隆納和加泰隆尼亞的建築景觀的轉變上，也至關重要。奎爾家族之於現代加泰隆尼亞，就像十五世紀佛羅倫斯的梅迪奇家族（Medicis）。

奎爾一下子就從委託高第設計家具到請他設計建築。他請他設計一間獵屋，不過未曾興建，反倒在奎爾家的鄉間別墅（莊園）大門兩側搭了兩座涼亭，面朝巴塞隆納西南方。亭子分別作爲守衛室及馬廄——延續高第東方主義的作風，以基本單位爲根基，還蓋了貌似宣禮塔的巨大採光塔。內部以拋物拱門（這次是眞的拱門）爲特色，營造出透白的拱形空間。拋物拱就此成了高第的招牌設計。

這件委託工程最美、最富文化意趣的元素，莫過於高第與馬塔馬拉合力設計的龍形大門（Drac de Pedrables）。它就像文森之家的棕櫚鐵件一樣，作工精細無比，化爲巨龍拉多（Ladon）——希臘神話中海絲佩拉蒂花園（Gardens of Hesperides）的守衛，被海克力斯收服（加泰隆尼亞傳說中的巴塞隆納之父）。這則神話初現於史詩《亞特蘭提斯》（L'Atlàntida）中，作者是最重要的當代加泰隆尼亞詩人賈青特‧維達格爾（Jacint Verdaguer，奎爾的好友，也是高第的踏查社成員）。這件作品儼然是高第運用象徵主義的典範，大門後方矗立著一棟屋宅，屋主日後將深深影響加泰隆尼亞復興。

奎爾莊園龍門
安東尼‧高第，一八八四年至一八八七年

巴塞隆納

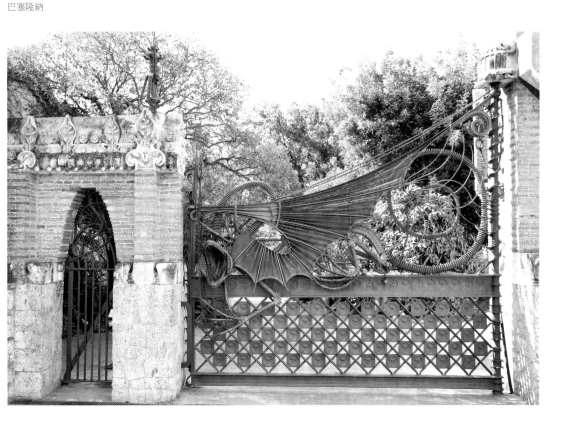

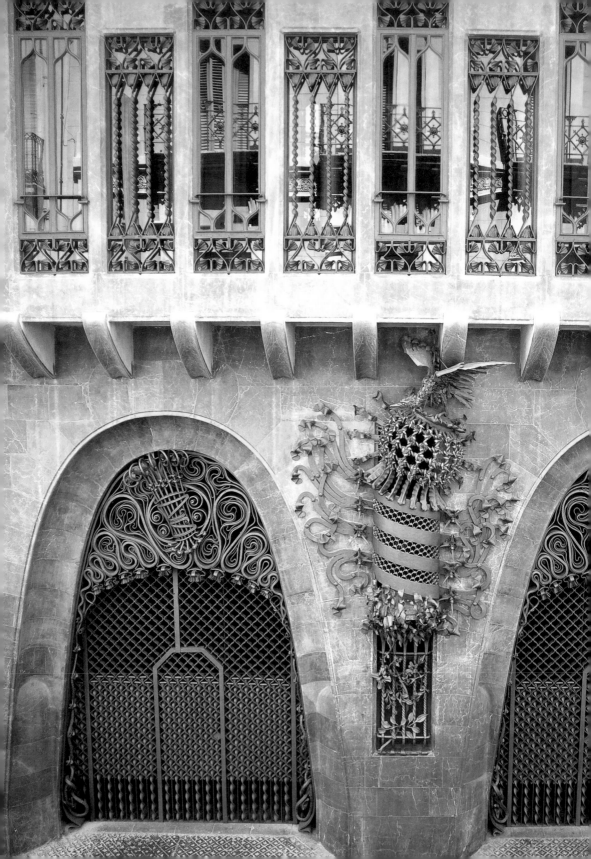

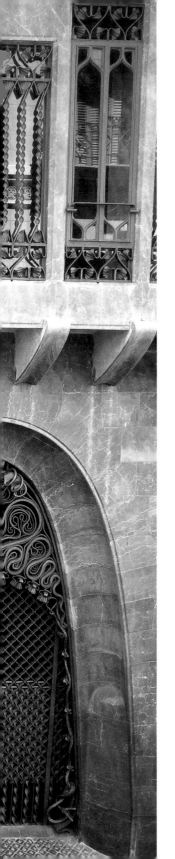

奎爾宮

　　然而，奎爾家委託的第一件眞正的大案子，是請高第在位於巴塞隆納中世紀城區中心的孔德阿薩托街（Calle Conde del Asalto）上，替歐西比蓋大型連棟別墅。一八八五年秋，高第著手興建奎爾宮——不只作爲住宅用，更讓人說到現代加泰隆尼亞，就想到奎爾的名字。宅第完工後，當地報紙稱「力抗常規及潮流」。無論奎爾宮是否眞趕跑了奎爾的商業競爭對手和政敵，它奠定了高第的地位，他也因此成了集巴塞隆納的過去、現在、未來於一身的建築師。

　　奎爾宮的設計過程相當磨人，光是外牆，高第和貝倫古爾就畫了至少二十二種版本。它位處市中心，被樓房窄巷包圍，須從長計議。爲找尋靈感，高第參考了一些他最愛的設計。房子由地窖中的一百二十七根石灰岩「石柱林」支撐，令人想起哥多華（Cordoba）的清眞寺。如此一來，樓上的設計便能不受限，任高第自由地擺布生活空間。房子幾乎是以石柱爲根，自地面衍生，石柱則是由他的招牌設計拋物拱彼此相連。上頭四層樓垂直向上延伸，拱頂、圍屏、窗戶、並列的量體精湛地交錯叢生，營造出光／暗、垂直／水平、伸／縮的反差。

　　設計、興建這座宅第期間，錢完全不是問題，從其細節及繁複便可見一斑。一樓有一整排壯觀的鍛鐵大門，因爲高第需要用特殊手法來裁切大理石，奎爾甚至還特地從國外訂了一把鋸子。據說奎爾收到工程總額請款單時，只說：「高第全部才花了這麼一丁點？！」

奎爾宮外牆
安東尼・高第，一八八五年至
一八九〇年

巴塞隆納

大師願景一覽無遺

從奎爾宮在主街上的入口走進馬塔馬拉獨一無二的鍛鐵大門，行經徽章雕像，走上一段氣派的樓梯，來到華麗的中央大廳。大廳挑高三層樓，上頭是中央大塔樓的穹頂。設計繁複的木製圍屏從樓上俯瞰樓下大廳地板。沿著一樓邊緣的廊台建的，是主要繪圖室。

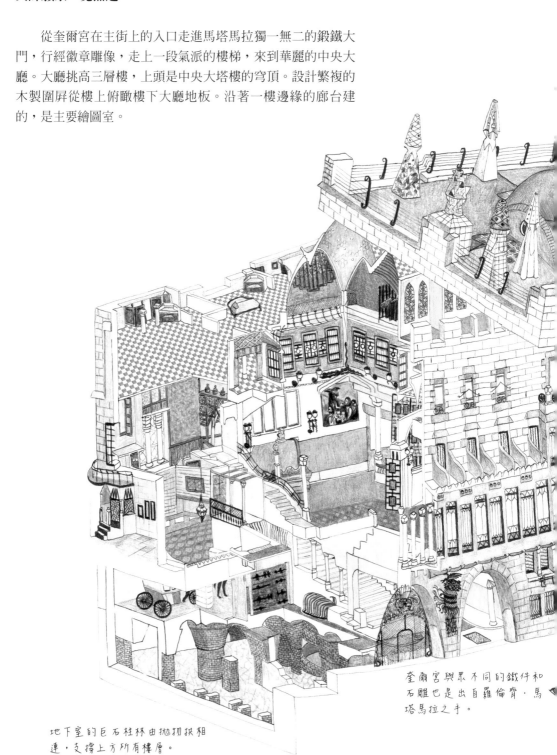

奎爾宮與眾不同的鐵件和石雕也是出自羅倫齊·馬塔馬拉之手。

地下室的巨石柱杯由拋物拱相連，支撐上方所有樓層。

奎爾宮有高第打造的首座屋頂地景。
屋頂不僅可曬衣服，還可當額外的玩
賞空間，供住戶一覽城市風光。

所有家具都由高第設計，
在龐蒂的工坊製造。

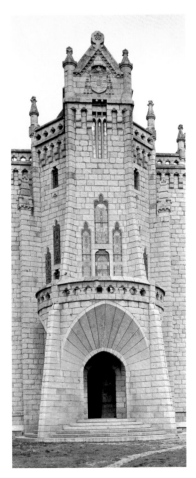

主教宮入口門廊
安東尼・高第，一八八三年至
一八九三年

阿斯托加（Astorga）

拋物的極致

在一八八七年，奎爾宮完工前，高第接到了新委託，請他在雷昂省（Léon）的阿斯托加蓋一座主教宮。委託人是阿斯托加主教裘安・巴提斯塔・高爾（Joan Baptista Grau）──在雷烏斯土生土長的他，很欣賞高第設計聖家堂所下的工夫。

阿斯托加離巴塞隆納很遠，高第想再創奇想屋般大獲成功，起初並未實地踏查，只參考了高爾寄給他的照片及當地歷史相關書籍便畫出設計圖。他還研究了雷昂十六、十七世紀華麗的巴洛克教堂建築。高爾收到設計圖，立刻就捎信給高第：「出眾的設計圖收到了。愛死它了。恭喜。等你回信。」建造期間，高爾對高第願景的熱忱始終如一，即便在高第自己發覺設計有缺陷的時候亦如是。高第終於探訪實地，發現設計時參考的相片誤導人，決定只好整座建築重新設計。高爾欣賞的無疑是高第極力欲使建築與周遭環境和諧共生──他說，主教宮必須完美地將自然、建築、宗教融爲一體。

一八九三年，高爾因壞疽感染而過世的時候，工程正順利進行著，但他死後沒多久，高第便喊停。沒有高爾力挺，阿斯托加教區議會常因設計和高第爭論不休。工程因而延宕，二十年後，由雷卡多・賈西亞・奎雷塔（Ricardo García Guereta）接手重新動工，高第的原始設計也經大幅修改。奎雷塔也在尚未竣工前辭職，這幢歷經坎坷的建築最後在一九三〇年代西班牙內戰期間，淪爲當地法西斯總部，直到一九六〇年代才完工。最能展現高第設計風格的，就是宛如形塑自拋物拱的入口門廊。

靈活運用柱子

　　高第倒是在附近的雷昂省首府雷昂市蓋好了一棟建築——只是又遭當地居民反對。約在一八九二年時，奎爾的友人委託他在市中心蓋一棟結合住宅、辦公室、倉庫的宏偉豪宅，也就是波堤內之家（Casa de los Botines）。這算是高第設計過數一數二不怎麼考量當地風情的作品，或許是因為他和這座城市沒什麼互動，當地居民也對他愛理不理。當地人懷疑他的建築技術，遂在興建期間散播謠言，謊稱大樓搖搖欲墜。一八九三年竣工的建築四面臨城，有如一座塔樓狀石造堡壘。主外牆門口上方，擺著馬塔馬拉的雕刻作品，描繪守護聖徒死命攻擊一條近似鱷魚的龍——彷彿在嘲弄雷昂的好市民。

　　然而在建築裡頭，高第卻將結構完全開展。為了達此效果，他用了交錯縱橫的鑄鐵柱來做支撐，如此一來，委託人想把牆壁與房間擺哪都行。

　　一八九○年代對高第來說算是轉型期。波堤內之家的外牆內斂含蓄，可見他需要掌控、需要完美、需要自律。但內部卻展現了結構上的自由，他將不斷使用精進的技術騰出空間，加以布局，好持續摸索結構的自由。

為上帝挪出更多空間

　　高第「走極端」的工作態度也全面波及他的生活，尤其從他的飲食可見端倪。他茹純素，多半以菊苣和牛奶當主食，一天中偶爾會禁食。親朋好友擔心規勸時，他會說吃這麼少是為了留點空間給主。

　　一八九〇年代初，高第失去了兩位最親近的精神導師：波卡貝拉死於一八九二年，高爾死於一八九三年。他越來越投入修行，原本已節制甚嚴的飲食，也因而設限更多。在一八九四年的大齋期間，高第鐵了心絕食，差點丟了小命。他虛弱到下不了床，就連他父親也無法勸他放棄絕食。直到一名友人說，絕食無法吸引大家關注堅貞信仰，只會引人注目高第自己（所有巴塞隆納報紙都大肆報導），他才作罷。

　　他偶爾會拿自己的怪癖開玩笑。有一次，他的朋友賽薩·馬丁奈爾（Cèsar Martinell，後來成了第一個替他撰寫傳記的人）在他吃飯時不請自來，馬丁奈爾說他改天再過來。高第沒請朋友坐下一起用膳，反倒說：「你是沒看過建築師吃東西喔？」

表面如波起伏

　　歷經生死交關的絕食之後的四年間，高第似乎把重心放在他的精神生活，而非建築工程上。不過在一八九八年，他倒是興建了另一幢巴塞隆納連棟別墅卡爾貝之家（Casa Calvet）。貝雷‧卡爾貝（Pere Calvet）是紡織製造商，也是奎爾的友人。

　　這棟建物位於街區中央，出入管制十分嚴格。外觀與內裝互換位置，象徵新與舊的對比：室內設計走非常傳統的路線，巴洛克風的外牆上突出的陽台鐵件作工精細，活靈活現，是馬塔馬拉的傑作。據說陽台造型還是參考卡爾貝喜愛的蘑菇。

　　外牆的樣子宛如漣漪般蕩漾，高第將在後期的作品中反覆嘗試這種設計。這棟建物甚至在一九〇〇年被市議會提名為年度最佳建築物。高第的公眾形象攀升到了巔峰。

卡爾貝之家外牆
安東尼‧高第，一八九八年至
一九〇〇年

巴塞隆納

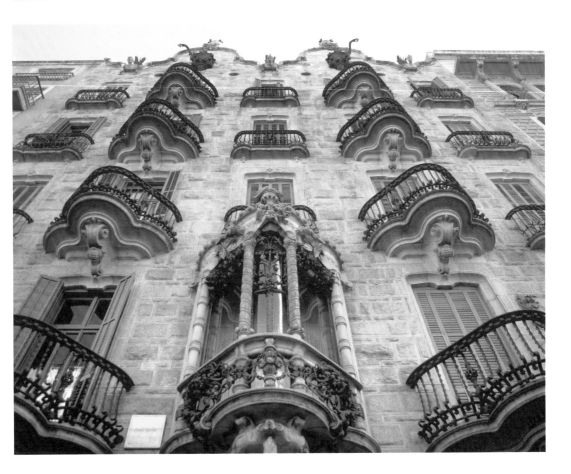

有人追隨有人詆毀

然而高第在專業及宗教上力求完美的作風，卻評價兩極。在他忠實的友人、贊助人、粉絲眼中，他是個天才、達人、聖人，但也有人視他為怪咖，越來越多新世代認為他不過是個自以為是、道貌岸然的騙子。當蒙撒拉聖母宗教同盟（Spiritual League of our Lady of Montserrat）提名他為最虔誠的會員時，高第回答：「可否請你們將我除名？難道你們不曉得我們在望彌撒時說的：『唯一聖者 (Tu solus sanctus)』嗎？天下只有一人是完美的，而祂不在這世上。」對某些人來說，這簡直是聖人會做出的反應，但對某些人而言，這不過是個自命清高的人在惺惺作態。

高第最死忠的鐵粉是聖盧克藝術圈（Cercle Artistic de Sant Lluc），是高第的友人為了推廣天主教藝術而組成的團體。對藝術圈的成員來說，高第對信仰的奉獻，儼然是與那些「不把上帝放在眼裡」的年輕藝術家唱反調，如一八九五年舉家遷至巴塞隆納的畢卡索。高第憎惡畢卡索及他代表的一切，畢卡索也不遑多讓。剛移居巴黎沒多久時，畢卡索還曾寫信給巴塞隆納的友人：「你要是遇到歐皮索（Opisso，高第的漫畫家友人），告訴他叫高第和聖家堂下地獄去。」在一九〇二年，他畫了一幅鋼筆畫，題為《飢餓展現禁食中的高第向窮人家宣講上帝與藝術》。

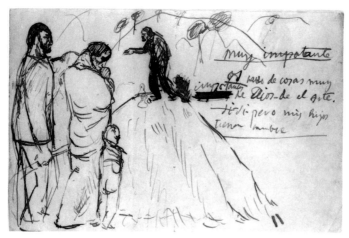

《飢餓展現禁食中的高第向窮人家宣講上帝與藝術》，畢卡索，一九〇二年

題畫文：
高第：「非常重要。我得告訴你非常重要的事。跟上帝和藝術有關。」
一家之主：「好，好。可我的孩子正挨著餓呢。」

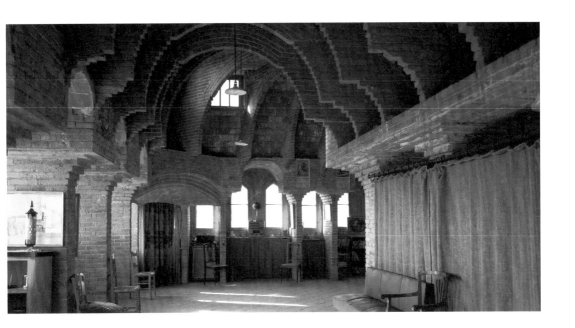

貝勒斯夸爾別墅，磚造拱頂的
頂樓內部
安東尼・高第，一九〇〇年至
一九〇九年

巴塞隆納

　　設計貝勒斯夸爾別墅時，他開始採用三個隱喻土地與天空
的特徵：造景花園的斜柱拱廊，直接使建物與周遭環境相連；
頂樓採加泰隆尼亞式磚造，拱頂如雨後春筍冒出，構造有助通
風，並外露建材，挑高頂樓至雙層高；蜿蜒起伏的樓梯穿梭整
棟樓，連接地面（象徵土地）和屋頂（天空）。這些特徵在高
第之後的作品中，將會朝驚人的方向進化、擴展。

　　貝勒斯夸爾別墅到了一九〇九年才完工──對高第和加泰
隆尼亞而言都是重大的一年。但期間，這位建築師的成熟風格
將充分展露。

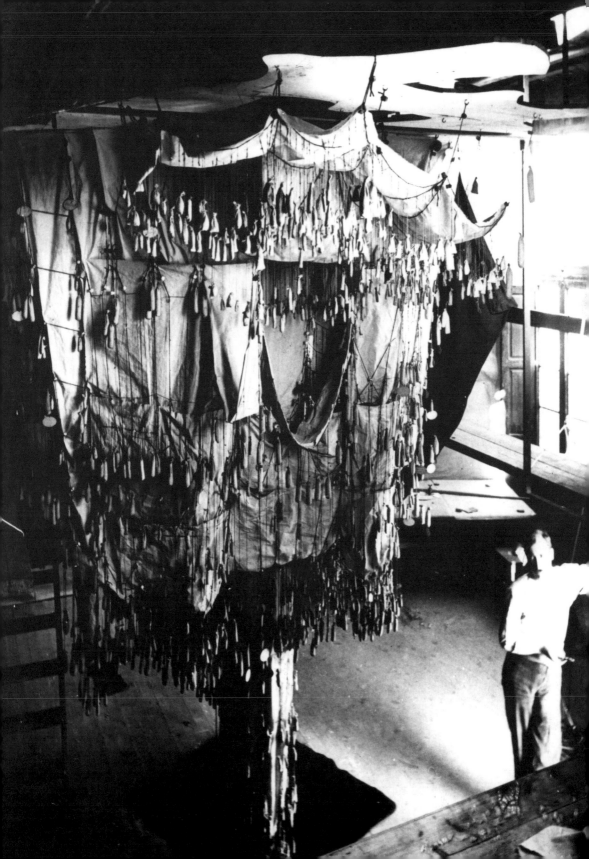

上下顛倒的工程學

　　畢卡索和他朋友批評高第被信仰蒙蔽了雙眼，看不到貧民的困境。但高第其實一直都在關注勞工大小事及社會權。約莫一九○○年時，歐西比·奎爾決定在巴塞隆納外圍蓋個勞工住宅區。高第視這個住宅區為波布雷特及馬塔羅工程的延續，只不過這回他主要參與的是其教堂的設計，而非整區全包。他把勞工宿舍、俱樂部會所、學校及其他非宗教建物交給貝倫古爾與另一名助理建築師裘安·路比歐·貝勒維（Joan Rubió i Bellver）來設計，採用摩爾風磚造，有早期高第的風格。然而，在教堂的設計上，高第竟開創了新局。

　　他採先前使用過的拋物拱和懸鏈拱作為整座建物的基礎組織原則。為成功運用，高第花了十年製作出上下顛倒的教堂懸吊模型，由數百根加重弦彼此環環相扣而成。他希望經由環環相扣的系統，讓重力決定反過來放後所需的弧線及曲線尺寸，好用在教堂的拱門及穹頂上。基本上，高第是翻轉了自然界中的壓縮力與張力，進而創造出新的結構理論──史上第一個參數適應性模型。高第可輕易調整模型中任何連接點，由於每根弦的加重，模型也會自動調整。所以根據模型蓋成的建築，結構將達到完全平衡的狀態。這個摸索形式的技術啟發了世世代代的建築師。後世尊此技術簡直到了信奉邪教的地步。

奎爾紡織村的參數模型
奎爾，約一九○○年代

參數成真

　　高第、貝倫古爾和路比歐用原始上下顛倒的模型，以細金屬絲做了正方朝上的新模型，好研擬教堂的內部拱門和柱子的布局。

高第試圖讓工地的紡織工人共同合作，成為模範宗教社區。他勸他們戒酒，但工人屢勸不聽。不過，當一名工人受了重傷，兩條腿全需植皮時，全體人員還真的同舟共濟。工人與贊助人皆捐皮供他移植。梵蒂岡還頒發「當之無愧」獎章（Benemerenti medal）給捐贈者，以表揚他們為教會服務。

石柱的造型羅倫齊・馬
塔瑪拉當然也有份。

紡織村未曾竣工。一九一四年，教堂
工程停擺，只蓋好了地下室、塔樓、
牆壁、入口。高第的心思在很久以前
早已轉向聖家堂。

奎爾公園

　　奎爾和高第建造紡織村的同時，也著手進行替較富裕的市民量身訂做的豪宅開發案。建地座落在俯瞰巴塞隆納和聖家堂的西邊山丘。高第仿效英國田園城市運動，想打造出遠離都市塵囂的舒適家園圈。奎爾公園預定由訂購豪宅的未來住戶自掏腰包資助。

　　建地位處斜坡，讓高第可設計出錯綜複雜的露台、走道及美景，蔥鬱植栽交錯其間。建物是為了與周遭自然景觀相輔相成而蓋，高第也取經風行十九世紀庭園造景的浪漫異國風「樂園」。

　　在奎爾公園，高第採用了希臘古典主義的概念及建築類型學，但經重新思考、想像，好符合現代加泰隆尼亞調性。入口亭後方，沿著小徑及通往丘頂的寬闊樓梯走上去，是一座以多立克柱式支撐的有頂市集呈現的「希臘劇院」。市集上方是個大廣場，可供住戶的小孩遊樂，也可在上頭邊散步，邊欣賞整座城市風光及海景。廣場的護欄是一條一體成型、彎曲蜿蜒的長椅。

　　在這件開發案中，高第、貝倫古爾和路比歐原本要設計六十棟房屋，但由於沒什麼人買單，貝倫古爾和路比歐設計的房子只蓋了幾間。乏人問津的原因之一，可能是奎爾公園離巴塞隆納邊界有點太遠。不過，較有可能令人卻步的，應是高第和奎爾制定了嚴格的住戶規約。規約主要規定不可從事與地產相關的商業活動，圍牆不得高於八十公分，以免擋住別人的視野，每棟房子只能蓋在指定地點，這樣住戶才能眺望海景，又不會阻擋後方及上方房屋的視野。現在看來這些限制似乎不甚合理，但在一九〇〇年的巴塞隆納，還算說得過去。一九〇六年，高第和他的父親及外甥女入住新居，成了此區少數的住戶之一。高第一直住在這棟由貝倫古爾設計的房子裡，直到二十年後過世前不久才搬離。

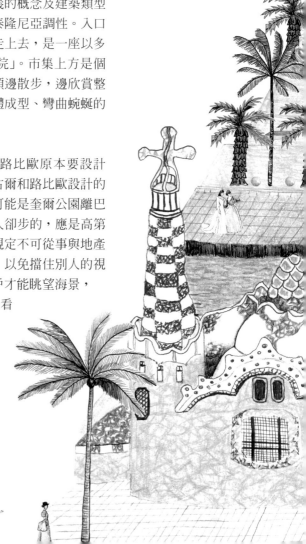

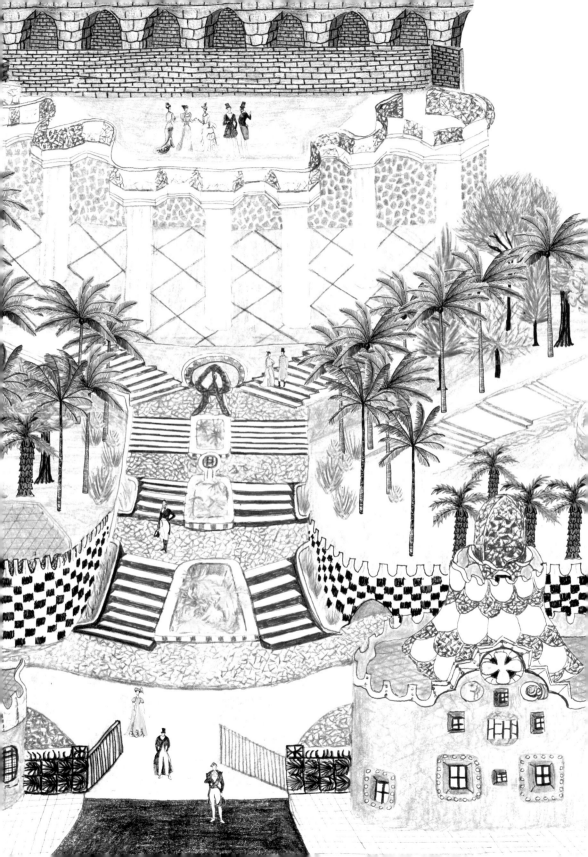

巴特婁之家

　　一九〇五年左右，紡織村和奎爾公園、貝勒斯夸爾別墅和聖家堂都正如火如荼趕工，此時高第又接下一件位於時尚巴塞隆納中央的格拉西亞大道（Passeig de Gracia）的連棟別墅翻新案。別墅建於一八七七年，由高第以前的教授艾米利歐・沙拉斯・科泰斯（Emilio Salas Cortés）操刀，外牆是樸素的新喬治亞風，有五層樓高，後頭還有一座庭園。荷瑟普・巴特婁在一九〇〇年左右買下這棟房子，並決定它需加以現代化——尤其是加泰隆尼亞風的現代化。他欽點高第來進行。

　　隔壁的房子則是一幢高第深覺不可輕忽的傑作——由他同是加泰隆尼亞人的朋友荷瑟普・普伊格（Josep Puig）蓋的阿馬特耶之家（Casa Amatller）。據說高第在設計都市建案時，從來不會考慮到左鄰右舍，這倒非空穴來風。但設計巴特婁之家的元素時，他獨運匠心，好與阿馬特耶之家有一致性。阿馬特耶之家比巴特婁之家矮了幾層樓，為此他甚至還把屋頂設計成斜的，好和隔壁的屋頂銜接。

　　臻至成熟的高第風格首度在這時候問世。蓋奎爾紡織村時，高第整合了結構與造型、內裝與外觀，這回他如法炮製，任由巴特婁之家的外牆來決定屋內房間擺放位置。高第在之前幾件作品中，用上了叫碎磚拼貼（trencadis）的馬賽克工法——奎爾公園最為明顯。但在巴特婁之家，覆蓋建物外牆的碎磚拼貼又更上一層樓，無比精緻，簡直煥然一新。晶瑩的碎磚馬賽克貼滿如波浪起伏的外牆，色調由綠轉藍，再化橘成紫，整個彷若在蕩漾的池水下閃亮透光。

　　繁複精密的設計還不止於此。在一樓主要樓層，他打造了一排景觀窗，以細瘦如骨的柱子作為窗框，柱子上還有栩栩如生、形似葉子的造型。在上方既有窗戶周圍，他設置了宛如面具的小型陽台，房子的屋頂有著曲線，上頭貼了如鱗片的磁磚，或綠或藍或粉或紅，色澤鮮豔，形狀就像龍的背脊——再度向加泰隆尼亞的守護神聖喬治和他的龍致敬。

　　一九〇六年完工後，巴特婁之家獲得了不少綽號。由於外牆的緣故，媒體老愛稱它為骨頭屋或呵欠之家。超現實藝術家薩爾瓦多・達利日後說，這棟「屋子是由靜止的湖水化成的……波光瀲灩，風吹拂水面，泛起陣陣漣漪」。

巴特婁之家外牆
安東尼・高第，一九〇五年至
一九〇六年

巴塞隆納

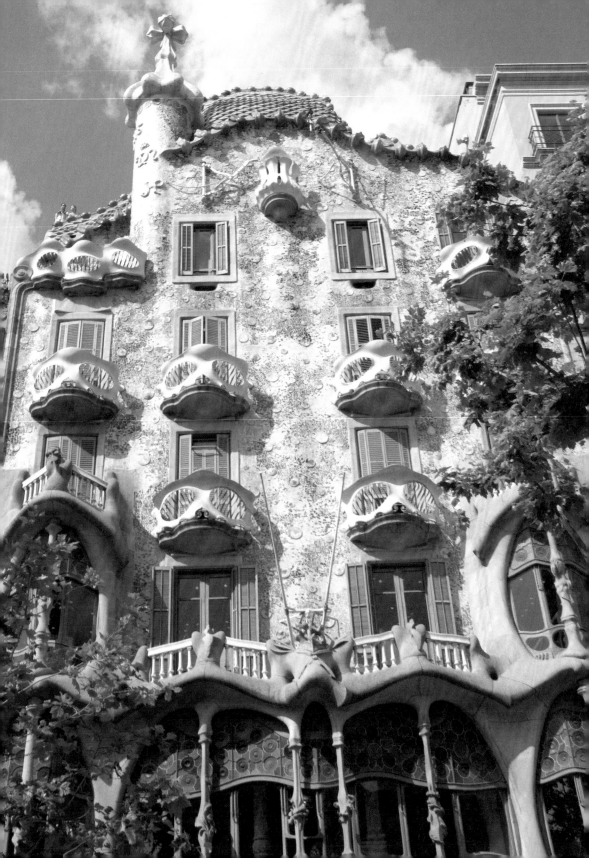

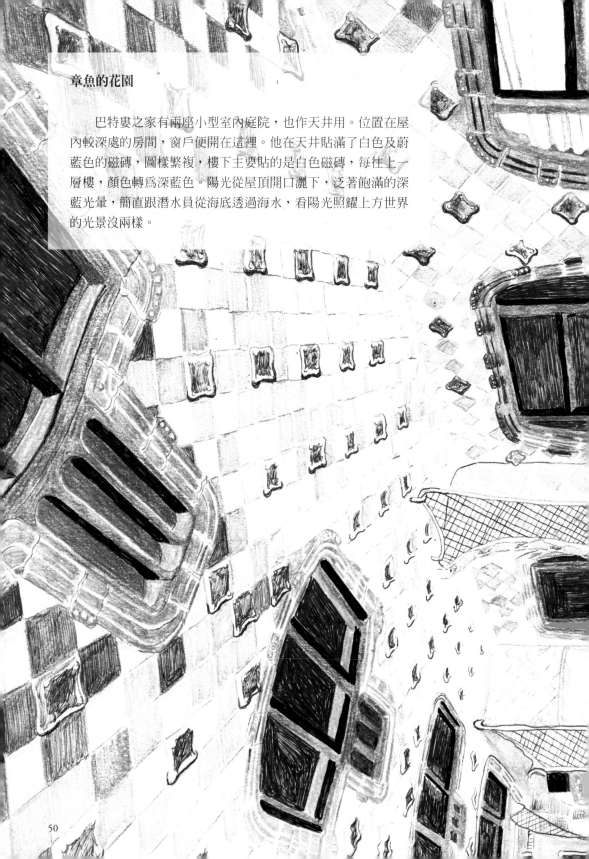

章魚的花園

　　巴特婁之家有兩座小型室內庭院，也作天井用。位置在屋內較深處的房間，窗戶便開在這裡。他在天井貼滿了白色及蔚藍色的磁磚，圖樣繁複，樓下主要貼的是白色磁磚，每往上一層樓，顏色轉為深藍色。陽光從屋頂開口灑下，泛著飽滿的深藍光暈，簡直跟潛水員從海底透過海水，看陽光照耀上方世界的光景沒兩樣。

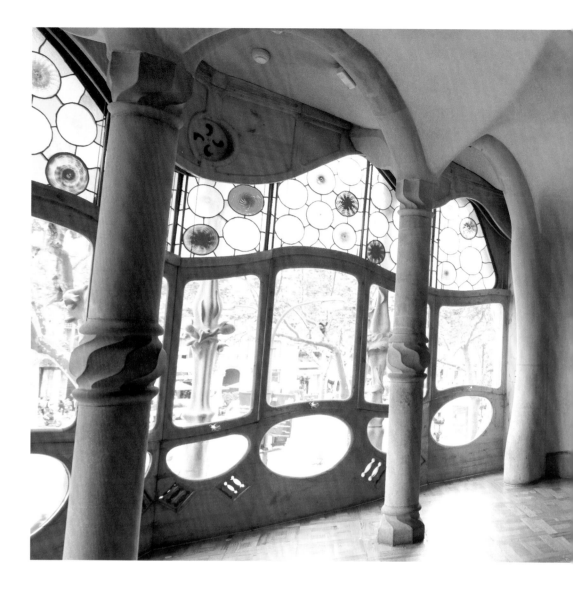

屋內風光

在屋內,高第把重心放在翻修一到三樓,也就是委託人巴
特婁家族住的地方。外觀海水的主題再次與這些房間的造型、
顏色相呼應。

在一樓的主會客室,外牆上如波浪起伏的大型落地景觀窗
讓房間顯得開闊,彷彿漂浮在街道上方似的。外牆上的漩渦狀
和經雕琢的灰泥天花板相呼應——由高第的新合作夥伴雕刻家

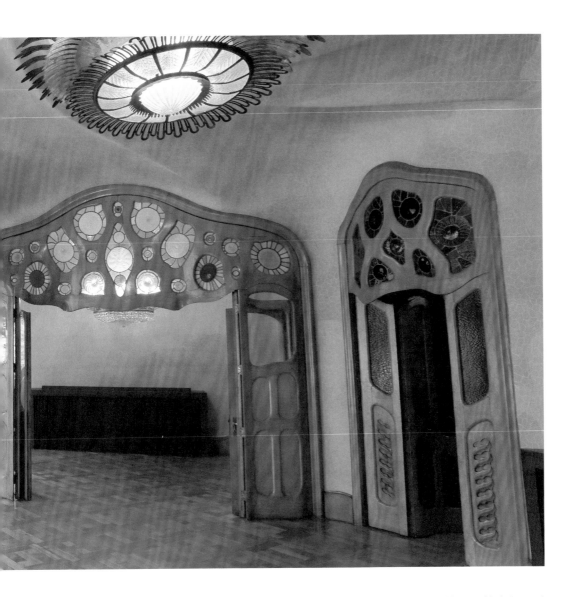

巴特婁之家主會客室
安東尼‧高第，一九○五年至
一九○六年

巴塞隆納

荷瑟普‧修霍爾（Josep Jujol）操刀。屋內的牆壁一樣沒有一面是平坦的，或是線條筆直。但相較於外牆碎磚拼貼的晶瑩亮色，屋內色調中性偏暖，猶如海底洞窟——只是這想必是個乾燥舒適的洞穴。

　　全屋鋪設鑲木地板，到處都有圓弧狀的雕刻木門，門上嵌有彩繪玻璃，重現外牆碎磚拼貼的海洋風圖樣。雕刻木門與高第替這些房間設計的家具風格相映成趣。

量身訂做

　　打從一八七八年設計了自己的辦公桌起，高第就不曾停手設計家具。對他而言，家具設計和建築、室內設計密不可分，他經手的建案多半是三者設計全包——尤其是文森之家、奎爾宮、卡爾貝之家、巴特婁之家。高第設計的家具一開始是在木匠歐達·龐蒂的工坊製作，後來陸續交由好幾名雕工、細木工打造。數十年來的合作，使他和這些人成了工作夥伴。

　　他繼辦公桌之後的第一件家具，是為柯米拉斯侯爵的教堂打造，循當時新哥德式家具的標準製成。這些紅絲絨、木作、金屬製的家具十分具裝飾性，作工極為精細。然而到了替奎爾宮製作家具時，高第開始嘗試較仿生的設計。一八八〇年代為奎爾宮打造的家具，保有了一些他早期作品的裝飾性風格，但就像次頁的化妝桌所示，文化元素整合得更具創意，讓整體看來生動鮮活、具不對稱性。設計更是展現出木頭的質感，從它彎曲、流線的外型，可看出高第日後也將以此手法打造聖家堂的石雕。在奎爾宮的家具中，仍可見到顯眼的金屬裝飾，但在一八九〇年代製作的卡爾貝之家長凳中，高第使用的素材除了木頭外，其餘全不見蹤影。這件作品的木頭以鏤空雕刻，打造出容納坐者身體的空間。

　　不過，在高第設計的家具中，最撩人的莫過於他替巴特婁之家打造的作品。這裡的家具更像是在表現人體，以及身體服貼木頭的感觸，於是更純粹的高第出現了。他替巴特婁之家做的每張椅子，看起來都像是專門為了坐在上頭的人的舒適度所量身訂做，不仰賴傳統的坐椅製作手法——木頭乃依人體形狀刻成。

　　實際上，這些椅子簡直就像可自行走動。其中格外令人驚奇的是次頁的雙人座椅。此椅是以木頭雕刻而成，處處為坐者著想，有高第後期典型的作風，這種椅子通常會設計成兩人並坐。但在這件作品中，高第卻特意將座椅朝向不同角度，互有差異，而非都一個樣。兩人可挨在一塊，但各有各的獨立空間。

由左上順時鐘
奎爾宮的化妝桌
卡爾貝之家的長凳
巴特婁之家的雙人座椅
安東尼·高第，一八八五年至
一九〇六年

巴塞隆納

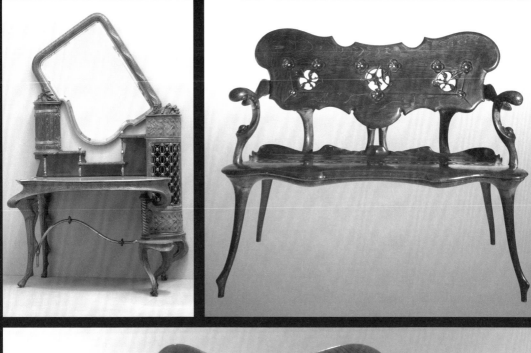

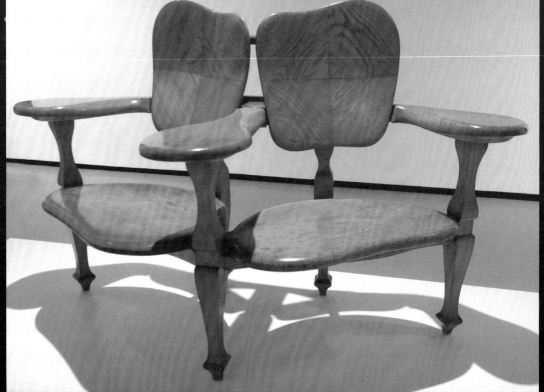

大災年

　　一九〇六年理應是高第建築師生涯的巔峰。所有工程都一帆風順，那年他第一個成熟的傑作巴特婁之家也即將完工。不過他總是把這一年貶作是自己的大災年（holocausto）——自母親和兄姊相繼離世的一八七〇年代後期，他人生中最黑暗的時期。

　　雖然高第極為成功，也有財大勢大的贊助人替他撐腰，有著一群死忠的好友和粉絲，本身也信仰虔誠，但父親法蘭契斯科和教授兼導師裘安・馬托瑞爾的死亡，讓他萬念俱灰。自學生時代，他們就毫不猶豫地支持他。如今他的家人只剩外甥女羅莎，成了憂鬱少女的她，還有酗酒的毛病，不時生病。高第想盡法子要她戒酒，但她跟那些勞工一樣，屢勸不聽，而且還會將酒瓶藏起。久而久之，她的健康狀況越來越糟，六年後終於被惡習奪去了性命。

　　五十多歲的高第逐漸成了「一團幽影」，像他朋友所形容的：身形佝僂，走路還得拄著拐杖。不過就和他一八七〇年代罹患憂鬱症時一樣，他的解決之道似乎也是埋首工作中。

純粹仿生抽象

　　高第從小就不斷端詳自然以汲取靈感，設計也師法自然界。隨著風格越趨成熟，他的抽象化功力也更爐火純青。他的目的是找出自然的精髓，好找出建築的精髓。比方說，樹木的結構讓高第更能以仿生的角度，來思考要如何處理結構，來思考結構和他所設計的建物其他部分的關係。樹根和樹幹與土地相連，地板則提供了根基與力量。樹枝、樹葉、樹冠生成了牆壁、建築外殼，屋頂及裝飾。

　　高第將這抽象化的概念用在奎爾紡織村、奎爾公園及聖家堂，發揚光大。這段期間他所設計但未建蓋的其他建築，像是紐約市中心的摩天大樓酒店，或是坦吉爾（Tangiers）的方濟會修道院，也可作為佐證。但米拉之家才是讓他大展身手，盡情實現設計及結構抽象化的工程。

大象的腳

「大災年」一九〇六年中期，高第同意在巴塞隆納的格拉西亞大道和普羅班薩街（Carrer de Provenca）街角建造一棟佔地廣闊的公寓。如同巴特婁之家，公寓的低樓層將由委託人自住（米拉家族），樓上則是簡樸的出租公寓。

米拉之家跟巴特婁之家一樣，也有如波起伏的外牆，達利後來寫道，牆面擬似「海洋的形狀」。但米拉之家的外牆在幾何上遠更為精確，且較少裝飾性。窗戶嵌在石牆內，彷彿是自然形成的洞穴開口，唯一帶妝點色彩的，是雕刻家修霍爾打造的曲折、形狀仿生的鍛鐵陽台，像是水草漂呀漂的。

高第沒忘記這棟房子部分作為商業用途，考量到將來或許需要擴建、縮減或重新改裝房間，遂像設計波堤內之家那樣，在室內各處布滿鑄鐵柱，來支撐上方樓層。如此一來，房間實牆就可以隨需求更移。不過還是有人仍然不相信這種結構行得通。高第為證明可行，便依樣畫了設計圖，每層樓柱子布局相同，但牆壁和房間位置不同。下一位構思出如此開放式設計的建築師是柯比意（Le Corbusier），體現在一九一四／一五年的多米諾住宅（Maison Domino）。

蓋米拉之家需採新穎手法。能自行支撐的外牆本身就創新一格，陽台、梯間、斜坡、煙囪的結構也是。高第和他的包商荷瑟普・巴尤（Josep Bayó）甚至還得設計新的滑輪系統來將外牆巨石吊起就定位。

然而工程問題層出不窮。高第和業主因費用談不攏而爭論了三年，而且米拉的妻子打從一開始就討厭高第的設計及美學。丈夫死後，她把高第的家具換成自己那風格較傳統的家具。其他麻煩事還扯上了城市規劃局。市府在一位鄰居的要求下，命高第移除一支越位太靠近街道的柱子——「大象的腳」。每次只要有諸如此類的異議提出，工程就應暫停。但高第和他的團隊卻不管，照樣蓋他們的。三年來禁令不斷，比起可動工的時日，米拉之家顯然更常遭正式勒令停工。

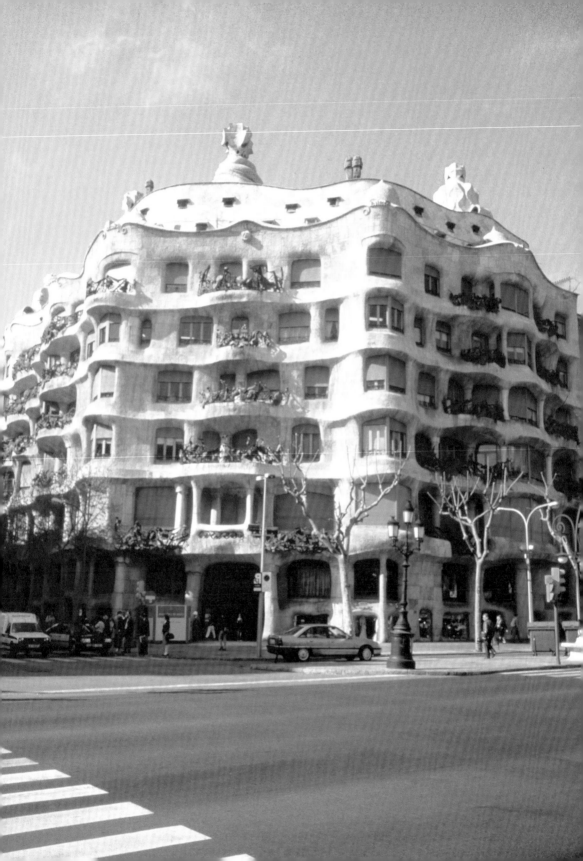

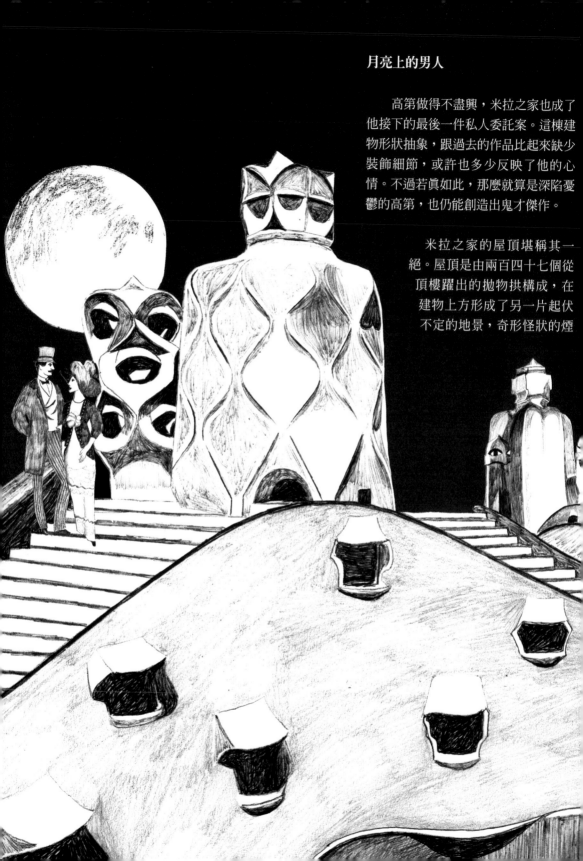

月亮上的男人

高第做得不盡興，米拉之家也成了他接下的最後一件私人委託案。這棟建物形狀抽象，跟過去的作品比起來缺少裝飾細節，或許也多少反映了他的心情。不過若真如此，那麼就算是深陷憂鬱的高第，也仍能創造出鬼才傑作。

米拉之家的屋頂堪稱其一絕。屋頂是由兩百四十七個從頂樓躍出的拋物拱構成，在建物上方形成了另一片起伏不定的地景，奇形怪狀的煙

圖及通風管或奇或偶，宛如一座白色的月世界。跟計多其他高第設計的大樓一樣，屋頂是給住戶散步的地方，可讓人三百六十度一覽城市風光。

早在完工前，這座建築就不只在巴塞隆納引起軒然大波，在加泰隆尼亞各地也成了話題。大家前仆後繼給它取了一堆綽號，包括「採石場」（La Pedrera）、大黃蜂的巢、齊柏林飛船庫房、戰爭機器。不過神奇的是，它扣人心弦的現代性，竟贏得高第的批評者及粉絲一致好評。

然而，讚賞來得太遲。高第已筋疲力盡。一九〇九年城市暴動四起，迫使米拉之家工程全數停擺，後來高第再也沒重啟工程。米拉家族請別人來收尾，並在一九一一年遷入，自一九一二年起，其餘公寓分別出租。

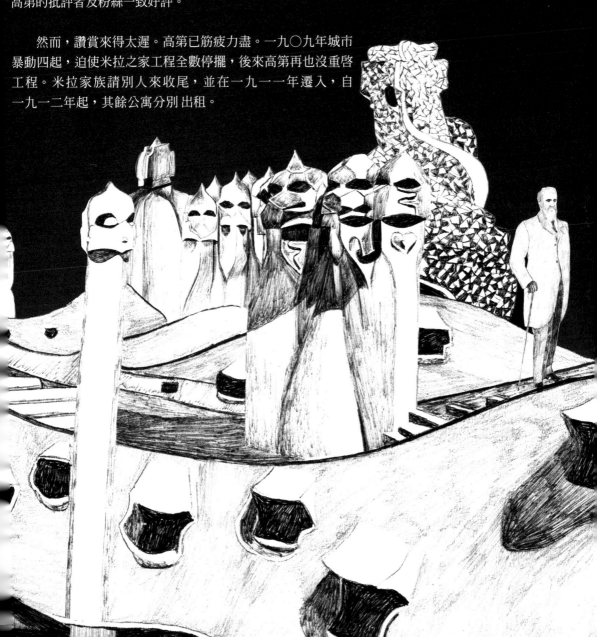

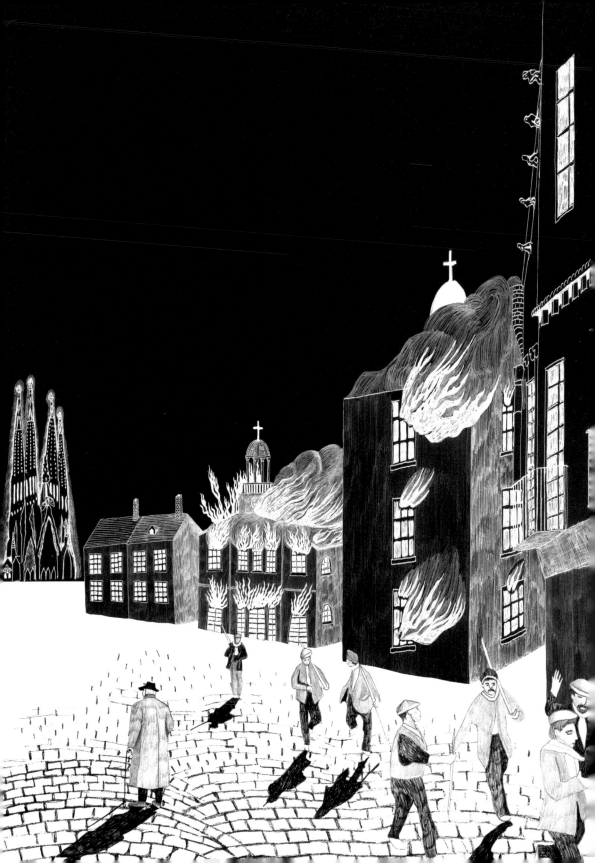

悲慘的一週

　　一九〇九年六月二十五日至八月二日期間，加泰隆尼亞社會動盪的火藥桶在「悲慘的一週」（Setmana Tràgica）爆發——巴塞隆納及加泰隆尼亞其他城市的勞工階級，和西班牙軍隊發生血腥衝突。勞工對低薪及惡劣的生活條件不滿——眼睜睜見實業資產階級、西班牙政府和教會過著富裕的日子，覺得自己受盡剝削。

　　暴動的導火線，是政府派船載著一群徵召來的民兵（士兵徵召自巴塞隆納的勞工階級社區）前往西班牙在摩洛哥的佔領地。船隻隸屬柯米拉斯侯爵，他是知名的天主教實業家和愛國者，也是歐西比·奎爾的朋友兼親戚，還是高第的贊助人。一群圍觀的人開始起鬨，沒多久便演變成暴亂，肆虐全城，並發起全面罷工。暴民阻停火車，翻覆電車，進攻修道院，破壞城市教堂中的墳墓，挖出遺骸曝屍大街，還把骸骨扔到奎爾和柯米拉斯家門前。二十三座宗教建物在一夜間遭焚毀，大都是教堂。烈焰及濃煙直竄巴塞隆納天際。褻瀆橫行全市。

　　政府勒令鎮壓，但城市的軍隊（其中許多人是勞工階級出身）卻拒絕攻擊暴民。於是國軍出動，雙方在街頭大打出手。官員下令要所有市民待在家。那週高第大都待在奎爾公園自家，憂心忡忡地看著底下的城市遭祝融吞噬，在屋頂上踱來踱去。他只擔心聖家堂。在一週接近尾聲、戰況最激烈之際，他硬是穿越危城到工地去。顯然高第相信他的神聖任務會保他刀槍不入。神奇的是，聖家堂竟毫髮未傷。雖有一群抗議的人來此鬧事，但教堂並沒被放火燒掉。到了週末，軍隊總算平定暴亂，逾一百五十個市民在這場暴動中喪命。

　　悲慘的一週帶來的惡果，人民將多年有感。只要是加泰隆尼亞文化或民族主義活動，國家政府一律打壓，加泰隆尼亞社會本身則四分五裂，窮人和富人勢不兩立。

回歸聖殿

悲慘的一週逼使高第手中所有的工程停擺,除了聖家堂。這座他花了二十六年打造的贖罪殿,是為巴塞隆納市民所蓋,終將彌合一九〇九年之夏造成的分歧。從這時起,他養成了每天必做的例行公事,畢生持續不懈(除非生病)。一大早,他會從奎爾公園的自家徒步到聖費利佩內利教堂(San Felipe Neri)望彌撒,接著前往聖家堂工地,馬不停蹄地幹活,甚至鮮少歇下吃飯。到了傍晚,他會回到教堂告解,然後返家就寢。

他的健康當然也因此遭殃,一九一〇年,他染上布氏桿菌病──一種致命的細菌感染,經常引發高燒、關節腫脹、情緒激烈起伏。他受病魔摧殘了快一年。批評他的人趁此時放話,說他變得太自大、太冥頑不靈。病魔纏身、本身個性又固執的他,肯定會爭到底,不太可能吞得下這口氣。他想跟所有人斷絕關係,但他的密友和助理不依。無論他多麼不可理喻,他們依然待在奎爾公園的家中照顧他,並在他身邊做事。

然而，家中也不平靜，羅莎因酗酒而健康每況愈下，終於在一九一二年去世。高第離開加泰隆尼亞，到他曾經手的重建工程、位於帕爾馬（Palma de Mallorca）的中世紀大教堂訪查，這或許是他最後一次赴外地。一九〇一年，帕爾馬主教曾至巴塞隆納拜訪高第，請教他對重建中的教堂有何高見。高第這次赴實地探查，是為了看看過了十多年他的教堂大改造進行得如何。跟聖家堂一樣，工程進度十分緩慢，到了一九一四年，他終於中止了工程。

　　接下來六年間，在歐洲諸國大都投身第一次世界大戰之時，聖家堂開始在高第身邊緩緩拔地而起。除了工地外的巴塞隆納其他地區，風水卻輪流轉。新百年主義（Noucentisme）崛起，成了建築界的新風潮。這個運動推廣的建築美學與高第的加泰隆尼亞現代主義背道而馳，明言反對「為藝術而藝術」。它取經自維也納分離派，受此派著重的秩序與線條啟迪，在實作上，則是致力打造簡化的新古典結構，過了約十年將演變為裝飾藝術風。對一個對直線毫無興趣的人來說，新百年主義簡直如同眼中釘。

　　到了一九一八年，聖家堂的耶穌誕生立面開始探頭升起，但教堂中殿仍在規劃階段，而受難立面還只不過是一張草圖。

對雕刻有信心

打從一八八〇年代起，高第就一直藉由模型來全面構思聖家堂（如同打造奎爾紡織村時那樣），光是琢磨雕刻，就花了他和夥伴馬塔馬拉逾三十年。兩人尤其在耶穌誕生立面上費盡了心思。爲了製作人像的模型，他們參考了巴塞隆納百姓的樣貌，還有朋友、活生生的動物、（人類和動物的）骨架等。幸運當選模特兒的人，必須耐煩、乖乖擺姿勢，從所有能想到的角度被描畫或被拍照。兩人再按照畫好的草圖及拍好的照片製作架構和石膏模。

百般鑽研後，雕像才逐漸成形，接著再由馬塔馬拉以石頭或金屬演繹。兩人常同時著手整體幾何形狀相似的雕像，如圓柱體。這樣一來，他們就能很快地測試設計是否得當，才好用石頭雕刻或以金屬鑄造，雋永長存。但這種作風也導致一堆鑄造失敗作四散工作室。

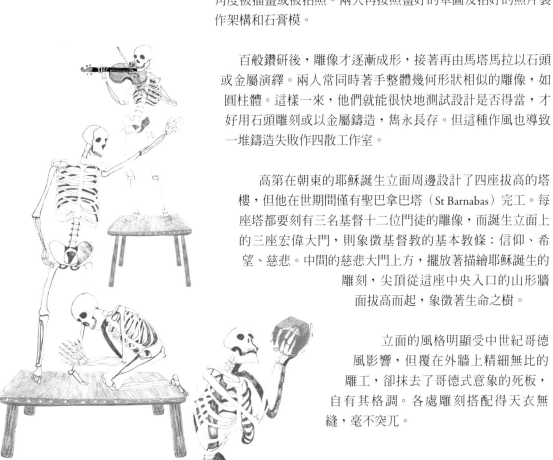

高第在朝東的耶穌誕生立面周邊設計了四座拔高的塔樓，但他在世期間僅有聖巴拿巴塔（St Barnabas）完工。每座塔都要刻有三名基督十二位門徒的雕像，而誕生立面上的三座宏偉大門，則象徵基督教的基本教條：信仰、希望、慈悲。中間的慈悲大門上方，擺放著描繪耶穌誕生的雕刻，尖頂從這座中央入口的山形牆面拔高而起，象徵著生命之樹。

立面的風格明顯受中世紀哥德風影響，但覆在外牆上精細無比的雕工，卻抹去了哥德式意象的死板，自有其格調。各處雕刻搭配得天衣無縫，毫不突兀。

聖家堂耶穌誕生立面
安東尼・高第，一八八三年至今

巴塞隆納

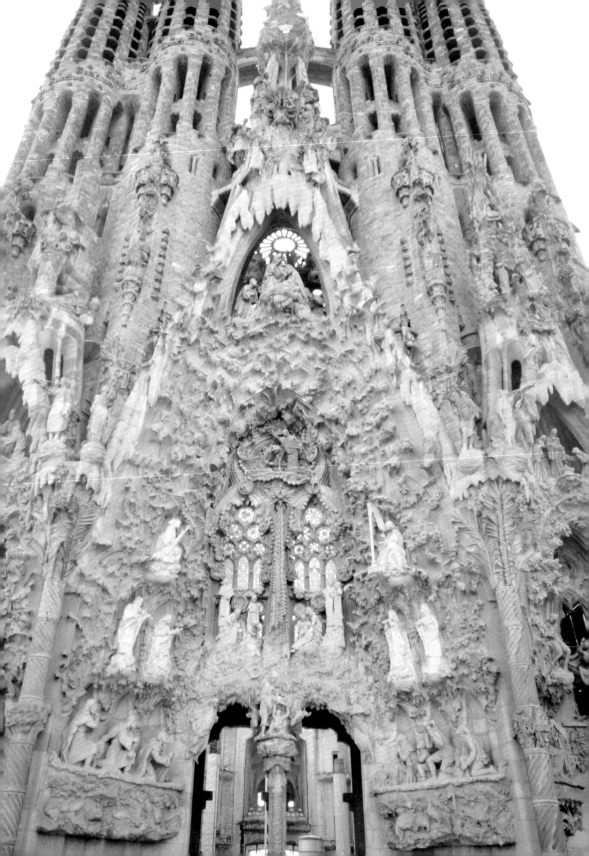

挺身表態

　　到一九二三年，高齡七十一的高第已蓋聖家堂蓋了四十年，其他事全擱著不管，全心全力灌注在這座聖殿，已有十年之久。他年輕時代的巴塞隆納和加泰隆尼亞已不復在，悲慘的一週後，經反動分子掃蕩，早已面目全非。取而代之的是獨裁者米格爾‧普里莫‧里維拉（Miguel Primo de Rivera）掌管的新國家政府發布的法令規章，就為打壓加泰隆尼亞特色和文化——還立法不許在公共場合說加泰隆尼亞語。所有慶祝加泰隆尼亞文化的活動一律遭禁止。一九二四年九月十一日，高第試圖進聖胡斯托（Sant Justo）教堂替一七一四年犧牲的加泰隆尼亞烈士望彌撒，竟遭人逮捕。警方曾在教堂幾處入口命高第止步，他卻以加泰隆尼亞語回嘴，說他們沒權力不讓他進去。警方將他逮捕，對他破口大罵，罵他「丟人現眼」，叫他「下地獄去」。逮捕這個弱不禁風的老頭，就只是為了殺雞儆猴。高第後來說：「受迫害時要是無法說出母語，我會覺得自己像個膽小鬼。」

　　目睹他被捕的人大感震驚，尤其是一名在警察局外頭的女子，她一認出此人是高第就崩潰了。高第大言不慚地誇她有如抹大拉的馬利亞（也就是把自己比作耶穌）。

　　警方把高第跟兩名男子關在一塊。他告訴他們：「老朽年屆七十二了，手無寸鐵，只有這些玩意兒。」（高舉著十字架和玫瑰念珠）其中一名男子因無照在街頭兜售被捕，付不出罰金，出不了獄。於是高第便捎字條給他教會的牧師，請他代付。此事在高第的助理幫他付完罰金沒多久就搞定了。拘留期間，高第言行冷靜，但事後他說：「回想起當時的事，我覺得我們即將走入死胡同，肯定就要天翻地覆，我很煩惱。」

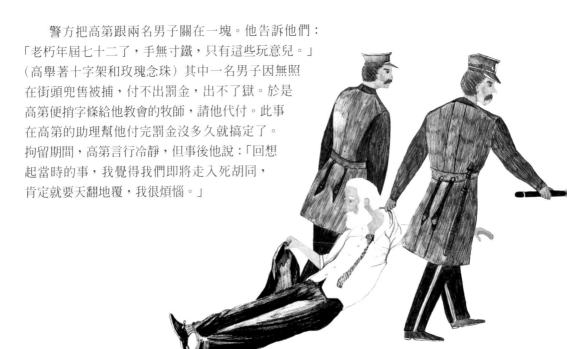

甜蜜的聖家堂

　　政府原本打算拿高第來以儆效尤，卻弄巧成拙，讓他成了殉道者、民族英雄。不畏阻嚇的高第回到聖家堂繼續埋首趕工。一九二五年秋，他決定永遠遷出奎爾公園的住家，只窩居工作室中。他的床鋪和其他個人物品哪有空間就往哪堆——跟所有星散房間內的模型、草圖、未完成的雕像堆在一塊。

　　現在，高第除了每日望彌撒及告解，偶爾拜訪老友之外，都足不出戶。年少輕狂時的公子哥作風早已一去不回，他成了日復一日穿著同樣的破舊衣服的瘦削老人，對俗世浮華漠不在乎。光臨他工作室的訪客，免不了與他激烈討論一番，話題都繞著宗教、自然、藝術和建築之間的關係打轉。但到了一九二〇年代中葉，此一時非彼一時，訪客日益稀少。據傳記家荷瑟普‧拉佛斯（Josep Ràfols）說：「鮮少年輕建築師會前去向他討教。」不過，無論如何，現場總是會有一群助理和工人不離不棄。此時高第已是不支薪做白工。每天他都會向在街頭、在店裡遇到的人要錢，或向朋友和同事募款，但時常空手而回。捐款短缺卻讓他更投入建造工程，也更堅定信仰。他決定將聖家堂的未來全然交付於上帝之手。

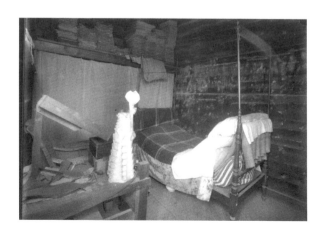

高第在聖家堂工作室的床，約
一九二五年。

69

差點淪為無名屍

　　一九二六年六月七日一開始跟高第平常的日子沒兩樣。在工地忙了一整天後，他出發前往哥德區的聖費利佩內利教堂做晚禱及告解。學生時代他都在那區度過，路程要半小時。據旁觀者的說法，高第被三十號電車撞倒在加泰隆尼亞議會街（Carrer de les Corts Catalanes）路緣，倒下時撞上路燈。電車司機卻稱高第過街時沒在看路。

　　見高第沒回聖家堂，教堂牧師吉爾‧帕雷斯（Gil Parés）和高第的助理便開始沿他平常走的路線找人，卻只發現有個「口袋裡放了本福音書，內衣用安全別針別起的」不知名男子被送到聖塔克魯茲醫院。醫院員工堅稱這位知名建築師不在院內，但帕雷斯執意大喊：「可是他就在這裡，你們卻沒注意到！」結果高第是被登記為「安東尼‧宋蒂」之名入院。

　　高第苟延殘存了三天，呈半昏迷狀態，模樣看似「安詳」，但「痛苦萬分」。他偶爾會喃喃「耶穌，我的天啊」。走廊上一群朋友、助理、前贊助人、政客大排長龍，等著探病，向他致意。他終於在六月十日下午嚥下最後一口氣。他朋友羅倫齊‧馬塔馬拉的兒子裘安還替他做了一張銅製死亡面具。

　　後來人們說，高第的死與他清苦的生活脫不了關係。他邋遢的外表想必導致他延誤就醫、接受治療：無論是在場目睹意外發生的人，還是出手幫他的人，沒有一個認得出他就是那位名聞遐邇的建築師。好心人招了好幾台計程車，但司機以為他是身無分文的流浪漢，拒載他去醫院。事後這些吝於助人的司機還被市長罰錢。

　　相較之下，高第的葬禮則相當「隆重」，大街上數千名哀悼者從醫院排到聖家堂，他被安葬在那裡的地下室。幾乎每位專業機構、贊助人或高第曾共事過的夥伴都派人參加出殯。訃文略過他飽受爭議的固執不提，稱他是天才和聖人，他全心信奉天主，靈性深根，也因此造就了聖家堂，聖殿雖仍未完工，卻已高聳於巴塞隆納天際。

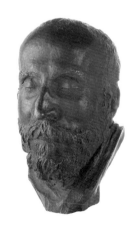

高第的死亡面具，裘安‧馬塔馬拉製，一九二六年。

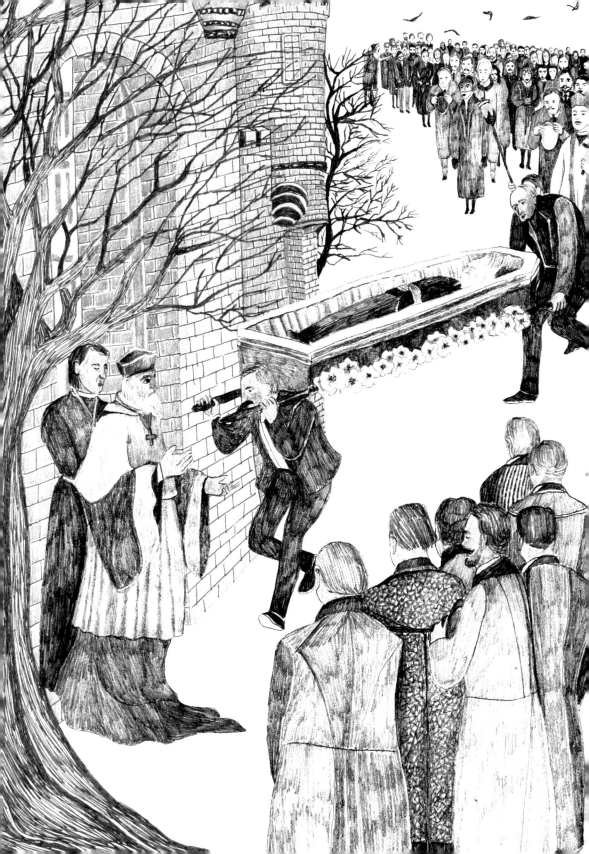

化為烏有

　　高第過世時，聖家堂只有誕生立面的聖巴拿巴塔完工。在他死後，工程進度大幅延宕——不過倒未曾完全停工。沒了這個發號施令的老頭從募款到設計全面監督，工程頓失動力。不過他的工作室倒是完好無損。數十年來，這裡不只成了存放工程心血的寶庫，奎爾公園的房子關閉後，也成了他放置畢生心血的檔案室。據賽薩・馬丁奈爾說，高第到死之前設計或建造了逾六十棟建築，巴塞隆納有不少，但西班牙、法國各地也有，甚至連美洲都可見。

　　聖家堂屹立了十年，直到西班牙爆發內戰，戰火波及全國各地，無一處倖免。聖家堂在一九三六年戰爭爆發時，便遭到攻擊，暴徒進軍地下室，摧毀高第的工作室。他的研究手稿、草圖、素描全數燒毀。為數眾多、耗費心血製成的石膏模型碎成數百片。在悲慘的一週僥倖逃過一劫的好運未再降臨。

聖家堂和高第的工作室遭火舌吞噬，一九三六年。

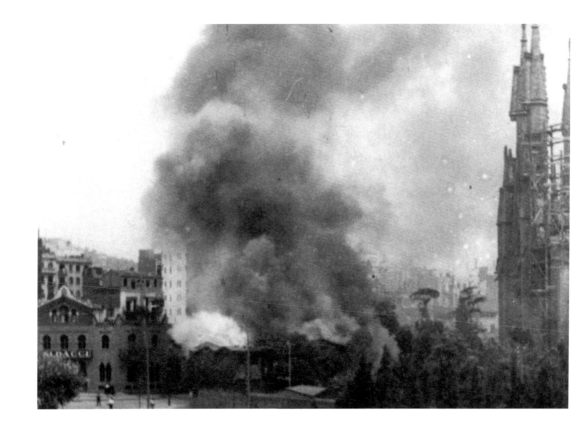

我的委託人不急

　　即使是內戰也終止不了高第的天大工程，聖家堂在一九三八年復工時，戰爭尚未結束，加泰隆尼亞也尚未正式被納入將軍弗朗西斯柯‧佛朗哥將軍的專制政權。高第心目中的聖家堂是出於信仰與愛所打造的，就像理想化的中世紀宏偉大教堂建蓋過程。工程持續集眾人之力進行著，證明了這一點。

　　戰時建物受損，修復工程刻不容緩，尤其是地下室，於是高第晚年密切合作的夥伴法蘭契斯科‧寶拉‧奎塔納‧維達（Francesc de Paula Quintana i Vidal）自告奮勇攬下。重要的是——趁和高第共事的人仍記憶猶新時——他把重心先放在修復高第製作的模型上，有時甚至還重新製造。

　　由夥伴或好友接手高第的工作的傳統，在相關人士仍在世時，持續了四十年。高第對聖家堂的遠景持續帶領眾人趕工。無法靠他合作夥伴的記憶指點時，便參考工作室的照片或可一窺大師其他構想的紀錄證據，來細繪設計圖。為了不負高第的精神，資金短缺時（戰後數十年間常如此），教堂組織會發起募款活動。一九六一年，一間博物館在（緩緩成形的）受難立面地下室開幕，好帶來更多收益。

　　一九五○年代初，誕生立面的樓梯總算完工，一九七六年受難立面的巨塔也大功告成，與對面誕生立面的塔樓如出一轍。受難立面上的雕刻則於一九八六年完成。工程雖牛步，但穩紮穩打，就像高第老愛掛在嘴邊的話：「我的委託人不急。」

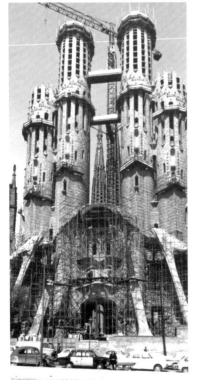

建造中的受難立面，
一九七三年。

逐漸成形

一九七九年，就讀劍橋大學的紐西蘭年輕建築師馬克‧布利（Mark Burry）寫畢業論文搜集資料時「發現了」高第。自那時起，他便一直致力於推廣聖家堂，不只要加泰隆尼亞注目，更要讓全世界注意到它的存在。在他的推動下，這座聖殿的建造工程亦成效斐然。這番努力長達將近四十年。

一九九〇年，布利以建築師及學術顧問的身分，在工地與現已第五代的聖家堂建築師並肩合作。他開始摸索利用快速發展的電腦技術建造建築模型。此進展使得以「高第的精神」規劃、執行教堂其餘部分的設計簡單了許多。他們利用數位工具，並參考高第以前的合作者留下的筆記和照片，來研究教堂已蓋好的部分。有個天大的發現，是高第構思聖家堂時，全以直紋曲面為根基。了解這點，這些建築師也就明白了高第做的幾何決定，也想通了其餘結構他將會如何設計。

到了二〇〇〇年，中殿、翼部以及榮耀立面陸續動工。二〇一〇年，教宗正式啟用聖家堂。高第起頭一百三十多年後，如今這個大工程終於進入了最後的階段。遊客已可欣賞怎樣的鬼斧神工，能讓連續的結構及複雜的幾何化為光線、動態、純粹。聖家堂預計在二〇二六年、高第逝世百年時完工。

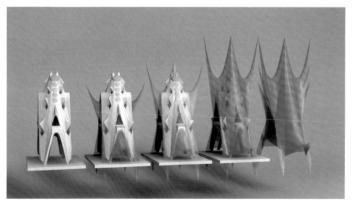

馬克‧布利以電腦模型的反覆運算製作出聖家堂中殿。

聖家堂
安東尼‧高第，一八八三年至今

巴塞隆納

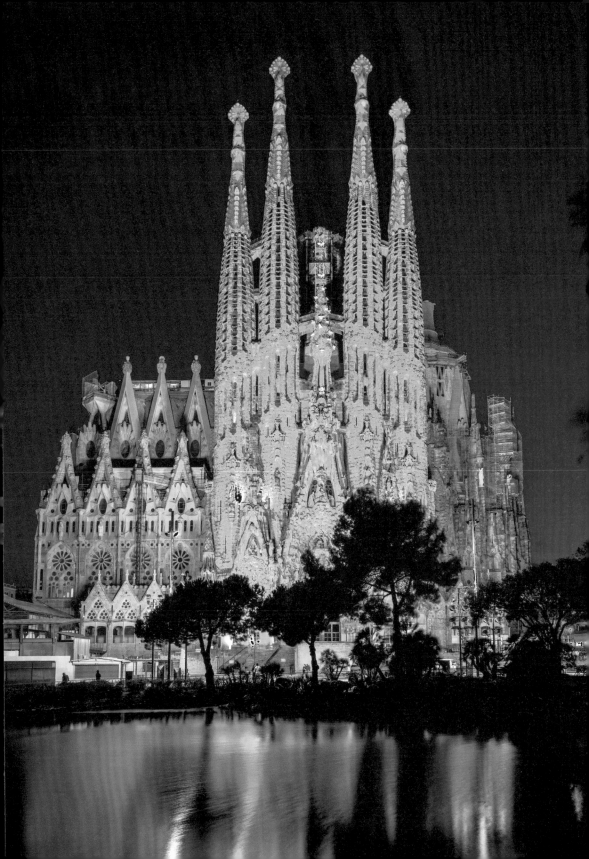

《安東尼・高第》
荷瑟普・馬利亞・蘇比拉克斯（Josep Maria Subirachs），
一九九三年

列名聖徒

二〇一四年，據巴塞隆納當地報紙報導，二十年來，宣福安東尼高第協會一直為了將這名偉大的建築師追封為建築師的守護聖徒（固然這位置已有數名聖徒佔去）而奔走。該協會向梵蒂岡提交的申請書上表示，高第以自然法則創造（建築）奇蹟，同時在作品中展現現代加泰隆尼亞特色，因此應該受追封。

二〇一五年初，高第本人從未踏足的智利，宣告要在當地蓋一座高第教堂。一名蘭卡瓜（Rancagua）教堂托缽修士似乎在一九二二年寄信給高第，請他替鎮上設計一座小教堂。修士說這座「獨一無二」的場所，「只有您才設計得出來」。不過高第沒畫新的設計圖，反倒寄了他在一九一五年替聖家堂內的小教堂設計的圖給修士。如今距起初設計教堂之時一百年，教堂即將動工。

今日高第人氣飆升，尚未完工的聖家堂每年都有數百萬人湧入參觀，更甭提大師星散巴塞隆納和他處的傑作了。

作者致謝

　　感謝巴特萊建築學院和 AA 建築學院的同仁，在撰寫本書期間給予我建言及回饋，尤其是萊恩‧迪倫（Ryan Dillon）與曼紐爾‧希梅涅茲‧賈西亞（Manuel Jimenez Garcia）。

　　在此特別感謝我的編輯唐納‧丁韋迪（Donald Dinwiddie），這本書多虧有她幫忙。另外要感謝麗茲‧費伯（Liz Faber）在我著手寫作時耐心和我一起熬。由衷感謝克莉絲汀娜‧克里斯托弗，沒有她傲人的想像力及精彩的插圖，這本書不可能完成。

　　我還要感謝設計師艾力克斯‧可可（Alex Coco）、蘿西‧費爾海德（Rosie Fairhead）、朱利安‧雷昂（Julian León）及安傑羅‧庫（Angelo Koo）替我審稿、查核事實、校對，他們的功勞是無價之寶。感謝彼得‧肯特（Peter Kent）找出所有照片供我參考，感謝金‧維克費爾德（Kim Wakefield）監督出版過程，確保成書印刷精美。

　　最後，我要對我的伴侶艾倫（Arran）說，你的鼓勵一如往常難能可貴。

插畫家致謝

　　我想感謝這本書的編輯唐納‧丁韋迪慧眼識人；感謝布蘭登‧迦納（Brandon Gardner）一直自個兒看影集；最後要感謝我那被寵壞的狗露娜（Luna），為了去服侍她，我才偶爾能擱下畫筆休息一下。

作者／莫莉‧克萊普爾

　　莫莉‧克萊普爾是歷史學家及建築理論學家，住在倫敦。她目前在倫敦大學學院巴特萊建築學院擔任建築學講師，也在 AA 建築學院兼課。

插畫／克莉絲汀娜‧克里斯托弗洛

　　克莉絲汀娜‧克里斯托弗是長駐倫敦的插畫家及藝術家。她曾替《紐約時報》、企鵝出版社、國立希臘劇院繪製插畫，亦擔任傳播設計講師。她的作品有《誰的頭髮？》（Whose Hair?）（二〇一〇年）、《This is 培根》（This is Bacon）（二〇一三年）、《This is 達文西》（This is Leonardo da Vinci）（二〇一六年）。

翻譯／李之年

　　成大外文系畢，英國愛丁堡大學心理語言學碩士，新堡大學言語科學博士肄。專事翻譯，譯作類別廣泛，包括各類文學小說、科普、藝術、人文史地、心理勵志等，並定期替《科學人》、《知識大圖解》等科普雜誌翻譯文章。近作有《另一種語言》（天培）、《我的孩子是兇手：一個母親的自白》（商周）等。

　　Email: ncleetrans@gmail.com